1893

LES
ARTISTES CÉLÈBRES

COLLECTION PLACÉE PAR AUTORISATION MINISTÉRIELLE
DU 15 JUILLET 1892
SOUS LE HAUT PATRONAGE DU MINISTÈRE
DE L'INSTRUCTION PUBLIQUE ET DES BEAUX-ARTS

LES MOREAU

PAR

ADRIEN MOUREAU

OUVRAGE ACCOMPAGNÉ DE 105 GRAVURES

ET

DEUX HORS TEXTE

PARIS
LIBRAIRIE DE L'ART
G. PIERSON ET Cie
8, Boulevard des Capucines, 8

DÉPOSÉ. — TOUS DROITS DE TRADUCTION ET DE REPRODUCTION RÉSERVÉS.

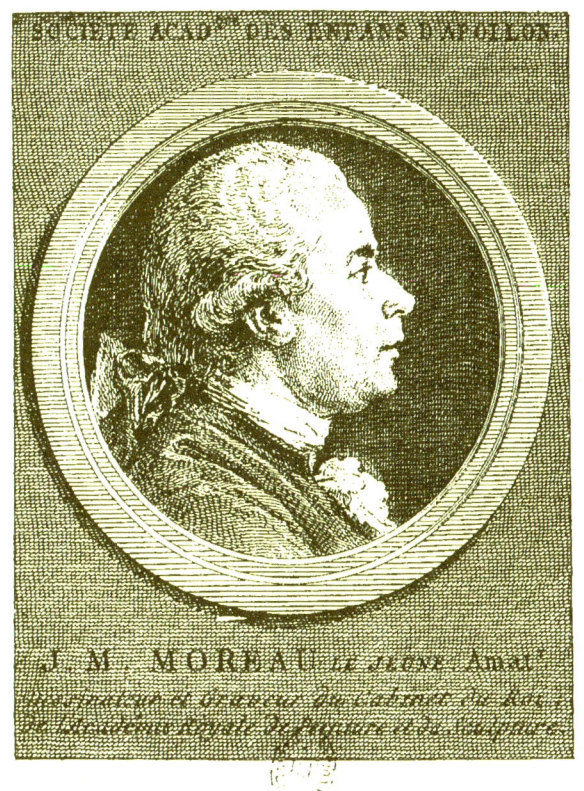

PORTRAIT DE J. M. MOREAU LE JEUNE.
Gravé par Augustin de Saint-Aubin, d'après le dessin de C. N. Cochin.

LES ARTISTES CÉLÈBRES

COLLECTION PLACÉE SOUS LE HAUT PATRONAGE
DU MINISTÈRE DE L'INSTRUCTION PUBLIQUE
ET DES BEAUX-ARTS

LES MOREAU

PAR

ADRIEN MOUREAU

PARIS
LIBRAIRIE DE L'ART
G. PIERSON ET C^{ie}
8, boulevard des Capucines, 8

Fac-similé d'une composition de J. M. Moreau le Jeune
pour le titre du *Catalogue raisonné du Cabinet de feu M. Mariette.*

Nous sommes
profondément reconnaissants
à M. Henry Lacroix
et à M. Henri Béraldi
de l'obligeance avec laquelle
ils se sont empressés
de mettre les richesses
de leurs collections à notre disposition
pour l'illustration de l'étude
de M. Adrien Moureau.
Nous n'avons pas trouvé
moins bienveillant concours
au Musée du Louvre
et au Cabinet des Estampes
de la Bibliothèque Nationale.

DÉPOSÉ. — TOUS DROITS DE REPRODUCTION ET DE TRADUCTION RÉSERVÉS.

LES MOREAU

CHAPITRE PREMIER[1]

Les Moreau. — Leur origine. — Leur vocation artistique.

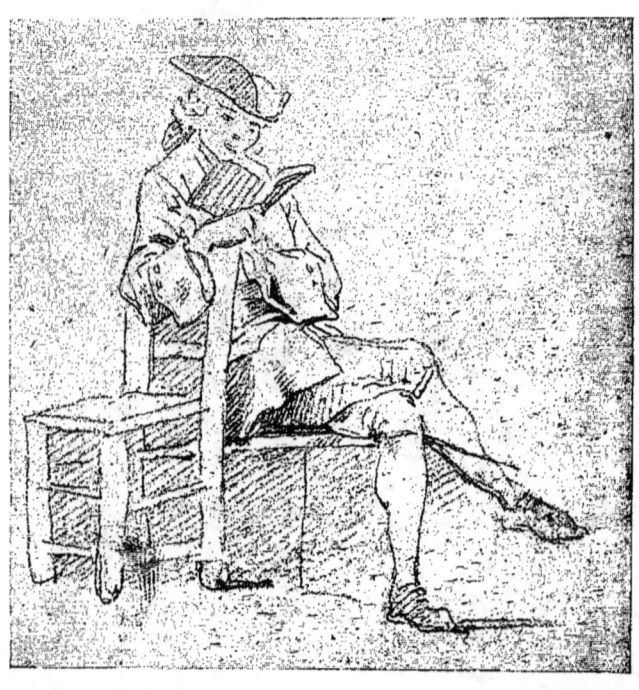

En introduisant l'art dans les moindres détails de son existence, le XVIIIe siècle a exigé de ses artistes les aptitudes les plus variées. La science approfondie de la personne humaine et la fidélité aux traditions du précédent règne ne leur suffisent plus; pour don-

1. Tous les dessins de Moreau le Jeune que nous avons fac-similés, sont extraits du précieux recueil de croquis de l'artiste appartenant au Musée du Louvre.

ner une forme attrayante aux objets les plus usuels, dérouler d'exquises arabesques sur les lambris des boudoirs, égayer de fleurs et d'attributs les imprimés les plus fugitifs, ils ont dû assouplir leur talent et devenir décorateurs. Enfin, pour accompagner de leurs compositions le texte des moindres ouvrages, compléter à leur façon la pensée de l'écrivain et joindre le plaisir des yeux à celui de l'esprit, ils ont formé la charmante école des vignettistes.

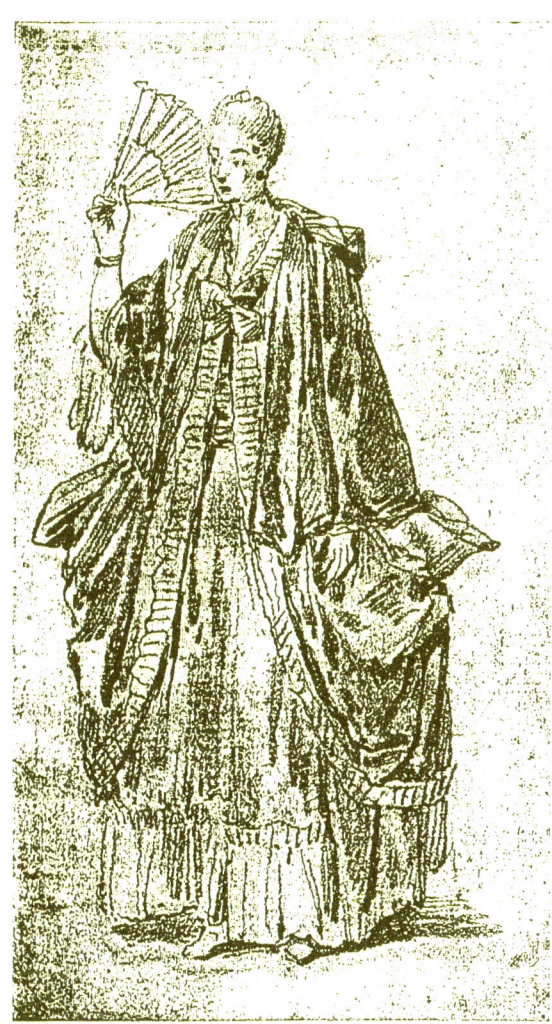

Après les pompes des Le Brun, des Mignard, des Coypel, une ère nouvelle s'ouvre avec Watteau, ce peintre délicat qui se plaît à évoquer, dans des bosquets enchantés, tout un monde de féerie. Vient ensuite Boucher dont l'aimable facilité multiplie les mythologies amoureuses et les pastorales galantes. Alors, la fantaisie est devenue la règle suprême ; à l'exception de Chardin, praticien expert autant que modeste, tous les artistes délaissent l'étude du vrai pour la recherche du joli.

Toutefois on finit par se lasser de la convention. Rousseau d'une

RÉDUCTION D'UNE GOUACHE DE LOUIS MOREAU.
(Collection de M. Henry Lacroix.)

part, de l'autre, Greuze encouragé par Diderot, s'efforcent d'exprimer la nature. Un style moins capricieux succède au genre rocaille, la ligne droite reprend ses droits. On va demander aux paysagistes une observation plus précise, on cherche chez les peintres de mœurs plus de sagesse et de sincérité. En un mot, une réaction se prépare, réaction qui doit dévier de son but et que des causes accidentelles déterminent dans le sens de l'antiquité.

Appartenant à cette génération intermédiaire, les Moreau virent la tragique agonie du siècle dernier et le glorieux éveil de celui-ci.

Les deux frères, venus au monde à Paris, doivent à leur ville natale la meilleure part de leur talent.

L'aîné ne chercha point dans la campagne romaine des réminiscences affaiblies de Claude Lorrain. Plantant son chevalet dans un rayon où l'on ne perd pas de vue les tours de Notre-Dame, il emprunta soit à la grande cité le sujet de ses vues architectoniques, soit à la banlieue alors verdoyante et boisée, le motif de ses peintures. Son frère cadet excella à représenter les mœurs élégantes de l'aristocratie parisienne et les réjouissances populaires.

Tous deux appartenaient aux derniers rangs de la bourgeoisie, étant, comme le graveur Le Bas, fils d'un maître perruquier. Leur père, Gabriel Moreau, habitait rue de Bussy; ce devait être un homme entendu, car au lieu de limiter au comptoir les ambitions de ses enfants, il en sut faire un ingénieur et deux artistes.

Louis-Gabriel Moreau, ordinairement désigné sous le nom de Moreau l'aîné, naquit en 1740 et mourut en 1806, au Palais National des Arts et des Sciences. Ces deux dates extrêmes sont les seules connues de son existence.

Il reçut les leçons de Demachy et l'on peut affirmer qu'il lui devint supérieur. Malheureusement, si l'homme demeure ignoré, l'artiste n'est guère plus connu. Deux tableaux appartenant au Louvre, une aquarelle exposée au Musée de Rouen, quelques autres disséminées dans la collection Destailleur au département des estampes, plusieurs gouaches possédées par de fervents collectionneurs, une suite d'eaux-fortes de sa main et les gravures exécutées d'après lui par Mlle Élise Saugrain sont les seules pièces où on le puisse apprécier. Elles dénotent, chez un élève émancipé des paysagistes classiques, une réelle part d'initiative et suffisent à faire regretter la rareté de ses œuvres et le silence des biographes.

Ayant contribué par son exemple à la vocation de son frère, il fut sans doute devancé par lui, mais les admirateurs du vignettiste ont trop négligé l'instigateur et le compagnon de ses premiers travaux. Mélancolique destinée que celle de certains artistes relégués au second rang par quelque illustre parenté, condamnés à toujours marcher dans l'ombre d'un rival, obtenant difficilement justice pour leur mérite individuel. Heureux quand l'affection leur rend léger ce parallèle écrasant, quand ils savent se contenter du rôle qui leur est assigné et tailler dans celle d'autrui leur part de célébrité.

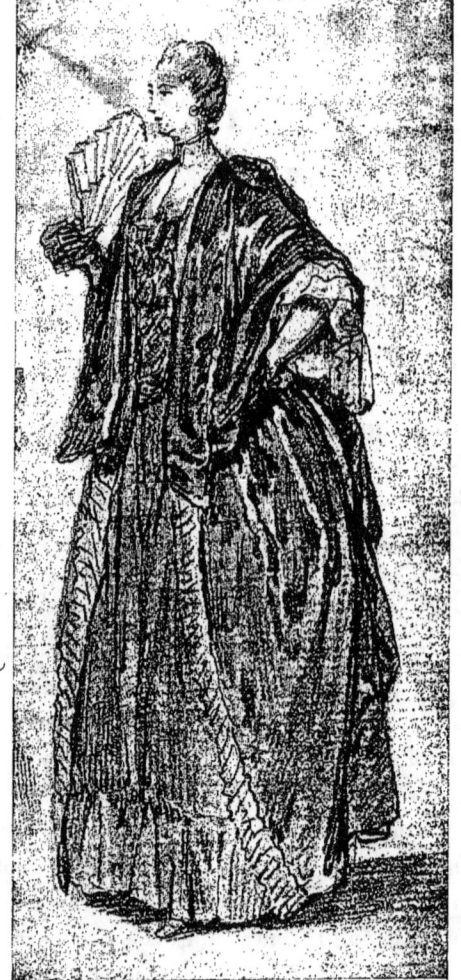

L'enfant qui devait devenir célèbre sous la désignation de Moreau le Jeune, naquit le 26 mars 1741.

Présenté le lendemain à l'église Saint-Sulpice, il fut tenu sur les fonts du baptême par un maître perruquier et la femme d'un marchand de vins qui le dénommèrent Jean-Michel.

On possède peu de détails sur ses premières années ; comme il n'a laissé ni journal comme Cochin, ni mémoires comme Wille, l'on doit rechercher dans des éloges posthumes quelques renseignements biographiques.

Si sa vocation fut purement instinctive, ses progrès furent pénibles et le lent éveil de cette intelligence enfantine ne laissait guère pressentir

l'imagination abondante et vive dont l'artiste sera pourvu. Semblables débuts ne rappellent-ils point les exemples souvent cités de Léopold Robert, de Claude Gelée et du Dominiquin ? Comme ce dernier auquel il ressemble si peu, le jeune Moreau reçut de ses condisciples le désobligeant sobriquet de bœuf.

D'abord destiné à la peinture, il reçut les leçons de Lelorrain, grand prix de Rome et académicien, qui serait aujourd'hui complètement inconnu, si la notoriété de l'élève ne sauvait le nom du maître d'un oubli définitif. Le départ de son professeur, appelé par l'impératrice Élisabeth pour diriger l'Académie des Beaux-Arts de Saint-Pétersbourg, détermina Jean-Michel Moreau à s'expatrier. Le voici donc en route pour la Russie, nommé à dix-sept ans professeur de dessin et sans doute perdu pour la France, si la mort de Lelorrain, survenue le 24 mars 1759, n'avait déterminé son protégé à reprendre le chemin du pays natal, malgré les offres séduisantes faites pour le retenir, malgré l'honneur d'avoir été admis à dessiner d'après nature le portrait de la souveraine. Toutefois, son jugement naturellement observateur s'était développé au cours de ce voyage ; cinquante ans plus tard, il en conservait encore des souvenirs très précis qu'il se plaisait à évoquer au cours de ses conversations.

Effrayé, à son retour à Paris, du long apprentissage exigé des peintres, il résolut de demander à la gravure des gains plus immédiats. Aussi, délaissant le pinceau pour la pointe et le burin, il entra dans l'atelier de Le Bas où l'avaient précédé Cochin et Eisen.

Si Moreau ne put éviter cette pénible période d'incertitudes durant laquelle s'affirment les vocations comme les caractères, sa fortune sembla prendre une tournure plus propice lorsqu'il eut épousé le 14 septembre 1765, à Saint-Nicolas-des-Champs, Françoise-Nicole Pineau, fille de François Pineau, maître sculpteur, et de Jeanne-Marie Prault.

De l'acte de mariage retrouvé par M. Mahérault, il ressort que Gabriel Moreau était non plus perruquier, mais manufacturier de faïence, et que la mariée, âgée de vingt-cinq ans, avait pour témoin son oncle maternel, Laurent Prault, libraire-imprimeur, dont l'alliance facilitera au débutant l'occasion de se produire comme illustrateur.

De cette union naquirent un premier enfant mort en bas âge, puis, en 1770, une fille nommée Catherine Françoise qui, mariée elle-même

le 29 août 1787 à Carle Vernet, deviendra la mère d'Horace. Elle conservera à la France la collection des œuvres de Moreau le Jeune, collection réclamée par la Russie et contenue dans sept volumes timbrés

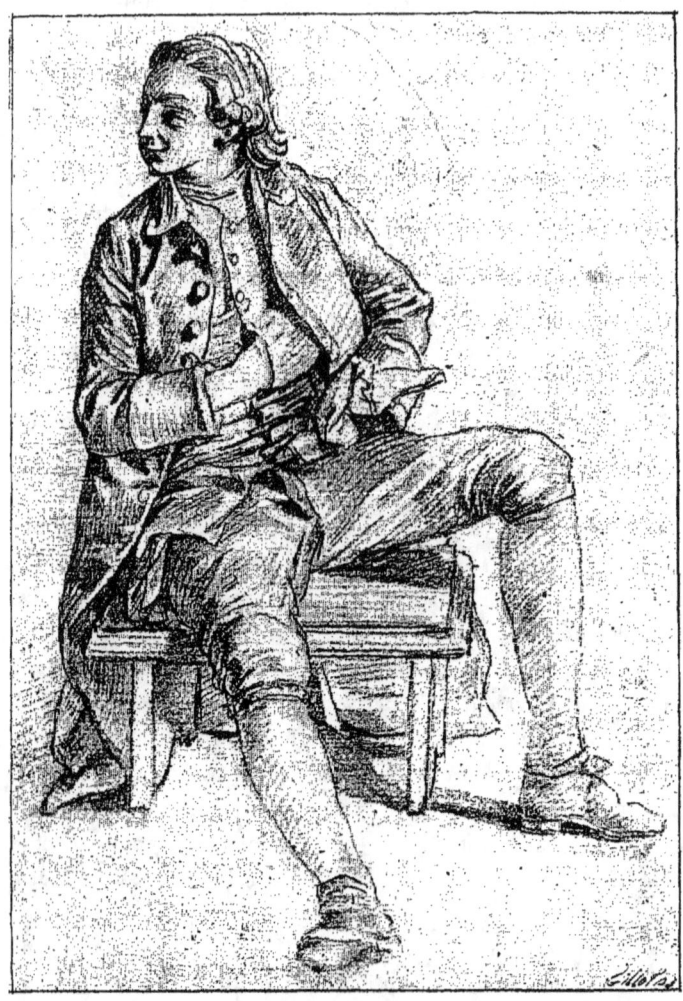

de l'aigle à deux têtes. Enfin c'est encore M^me Vernet qui recopiera, en tête du tome premier, la notice où sa piété filiale confond dans un même hommage l'homme et l'artiste.

L'existence de Moreau s'écoula tout entière à Paris, dépourvue

d'incidents. Un seul voyage en Italie, à la fin de 1785, en rompit l'uniformité laborieuse. A ses changements d'adresse correspondent presque exactement les diverses phases de sa carrière. Un portrait du Dauphin, gravé d'après le Suédois Halle, nous apprend que le dessinateur habitait en 1770 rue de la Harpe, vis-à-vis M. Le Bas, demeuré pour ainsi dire sous le regard du maître qu'il venait de quitter. Puis nous le trouvons successivement installé Cour du Palais, Hôtel de la Trésorerie, Cour du Mai de 1772 à 1778, rue du Coq-Saint-Honoré où se vendent ses gravures et celles de son frère, puis au Louvre de 1793 à 1801. Enfin il va tristement vieillir rue d'Enfer, au coin de la place Saint-Michel, dans une maison que la pioche des démolisseurs a fait disparaître. C'est là qu'il s'éteindra le 30 novembre 1814.

Au physique, Moreau était de haute taille et d'aspect robuste. Il s'est représenté lui-même dans une scène de Molière, celle du Sicilien ou de l'Amour peintre; outre cette image assez peu significative, on retrouve, dans les portraits de la Société Académique des Enfants d'Apollon, son médaillon dessiné par Cochin et gravé par Saint-Aubin. Si l'on peut apprécier le dessinateur à ses œuvres, on ne saurait juger l'être moral, d'après ce profil peu attrayant exprimant plutôt la fermeté que la bienveillance. Sa physionomie propre se dessinera plus nettement au cours de cette étude et nous le verrons, durant une carrière si féconde, allier la dignité de la vie à la conscience de l'artiste.

CHAPITRE II

L'atelier de Le Bas. — Les débuts de Moreau. — La revue de la maison du roi à la plaine des Sablons. — Un recueil de croquis de l'artiste.

On piochait ferme le cuivre dans l'atelier de Jacques-Philippe Le Bas. Mais les rapports existant entre les disciples et le maître, dont l'entrain égalait le désintéressement, étaient marqués de la plus sincère cordialité. Parmi les camarades de Moreau, un certain nombre d'externes ou de pensionnaires, venus d'un peu partout, étaient gratuitement instruits et hébergés.

Toutefois, la franche gaieté du célèbre graveur ne diminuait en rien son ascendant sur l'esprit de ses élèves. « Il avait une manière de les reprendre qui lui était particulière. Un mot, un seul de ses gestes, était plus expressif que les dissertations les plus savantes et les démonstrations de la plupart de ceux qui se mêlent d'enseigner. Le persiflage était l'arme la plus acérée dont il se servait pour aiguillonner ceux qui marchaient plus lentement que les autres[1]. » Lorsqu'un élève lui apportait avec assurance quelque insuf-

[1]. Notice sur Le Bas rédigée par Joullain et insérée en tête de l'œuvre du graveur, au Cabinet des Estampes de la Bibliothèque nationale.

fisante besogne, Le Bas l'accueillait en lui disant : « Vous méritez bien que je vous embrasse », et l'ironique accolade causait plus

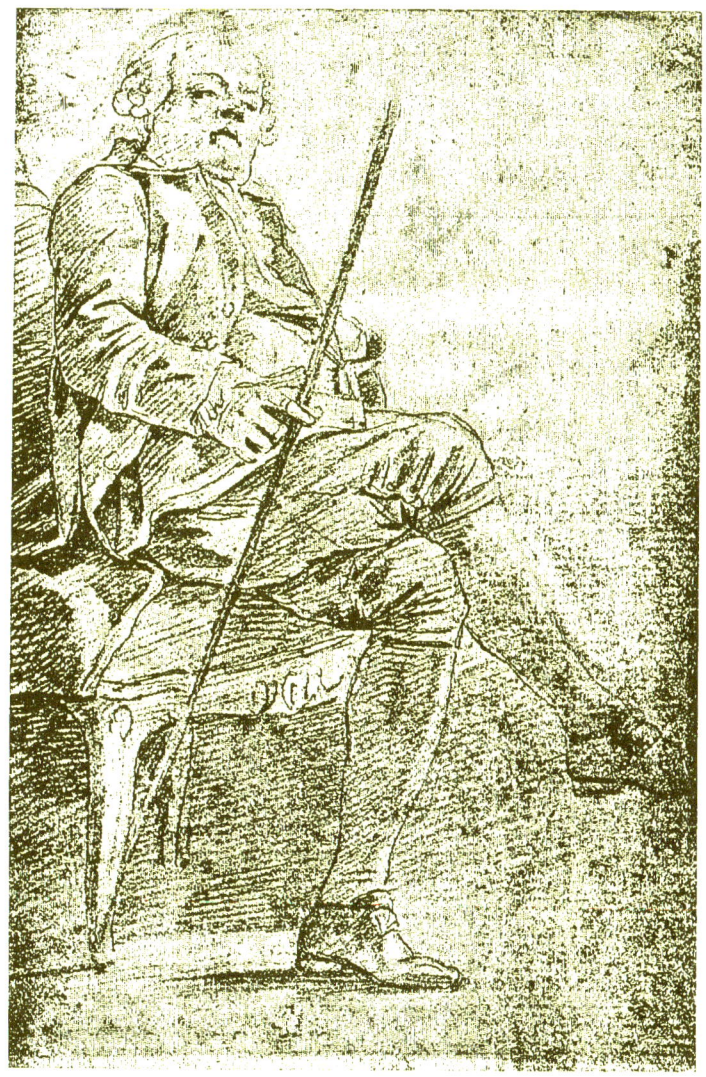

PORTRAIT PRÉSUMÉ DE LE BAS.

de confusion au présomptueux que les plus sévères remontrances.
Un tel maître ne revit-il point tout entier dans le spirituel croquis

que nous en a laissé Moreau ? Il l'a représenté assis, une main appuyée sur une longue canne, le torse et la tête rejetés en arrière, la lèvre légèrement proéminente prête à laisser échapper quelque saillie inattendue ou quelque brusque repartie.

L'excellent homme qui devait, jusqu'à sa dernière heure, se préoc-

cuper du sort d'autrui et recommander au prêtre, appelé pour l'assister à son lit de mort, un jeune graveur peu fortuné, ne se départit point envers Moreau de sa sollicitude accoutumée. De plus, son expérience d'éducateur devinant en lui un talent qui sommeillait encore, il lui assura les moyens de se perfectionner dans les arts du dessin et de la composition. Chaque samedi, l'élève recevait le travail qu'il devait exécuter le

dimanche, travail assez rémunéré pour lui permettre de consacrer le reste de la semaine à ses études personnelles.

De cette façon, il collabora de bonne heure à l'ouvrage du comte de Caylus sur les antiquités grecques et romaines, s'essayant en outre à animer de minuscules figures de son invention, déjà assez élégantes,

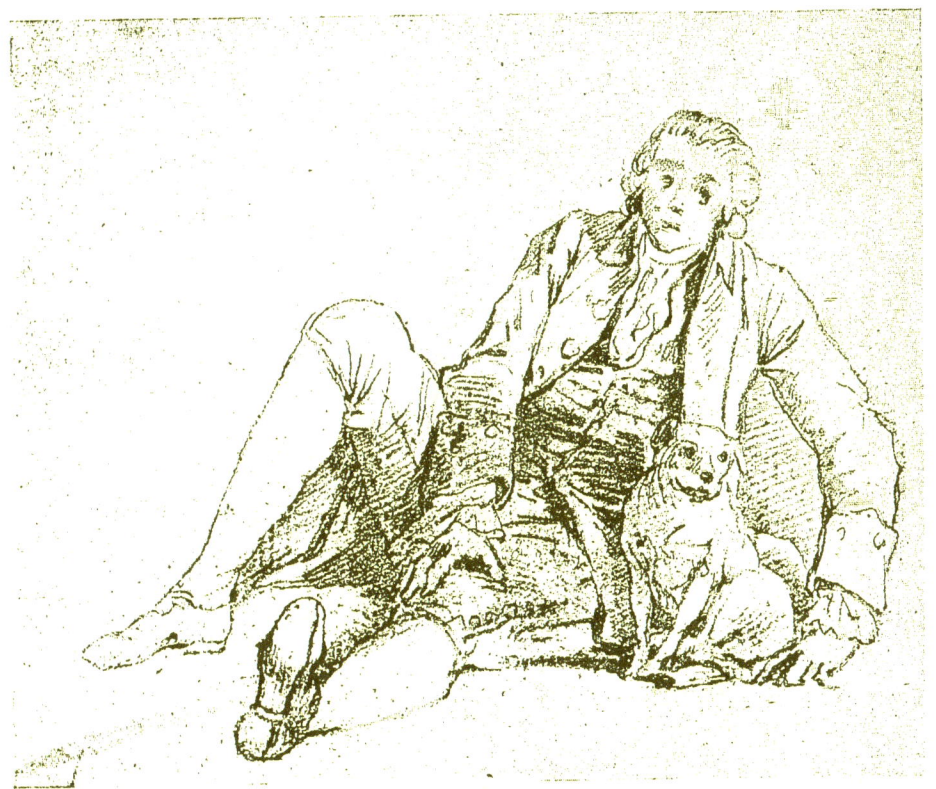

certaines planches d'architecture, projet d'une place pour le roi, projet d'un temple des arts, d'un arc de triomphe, de machines pour transporter la statue de Louis XV, coupe et élévation du Vauxhall.

La première eau-forte signée de Moreau porte le millésime de 1761. Cette très petite pièce, non encore dépourvue de gaucherie et de timidité, représente une sainte Trinité sur des nuages, dominant une réunion de fidèles en costume Louis XV dans l'attitude de la prière. Il grave à cette même date, d'après Gravelot, *la Fondation pour marier dix filles* renou-

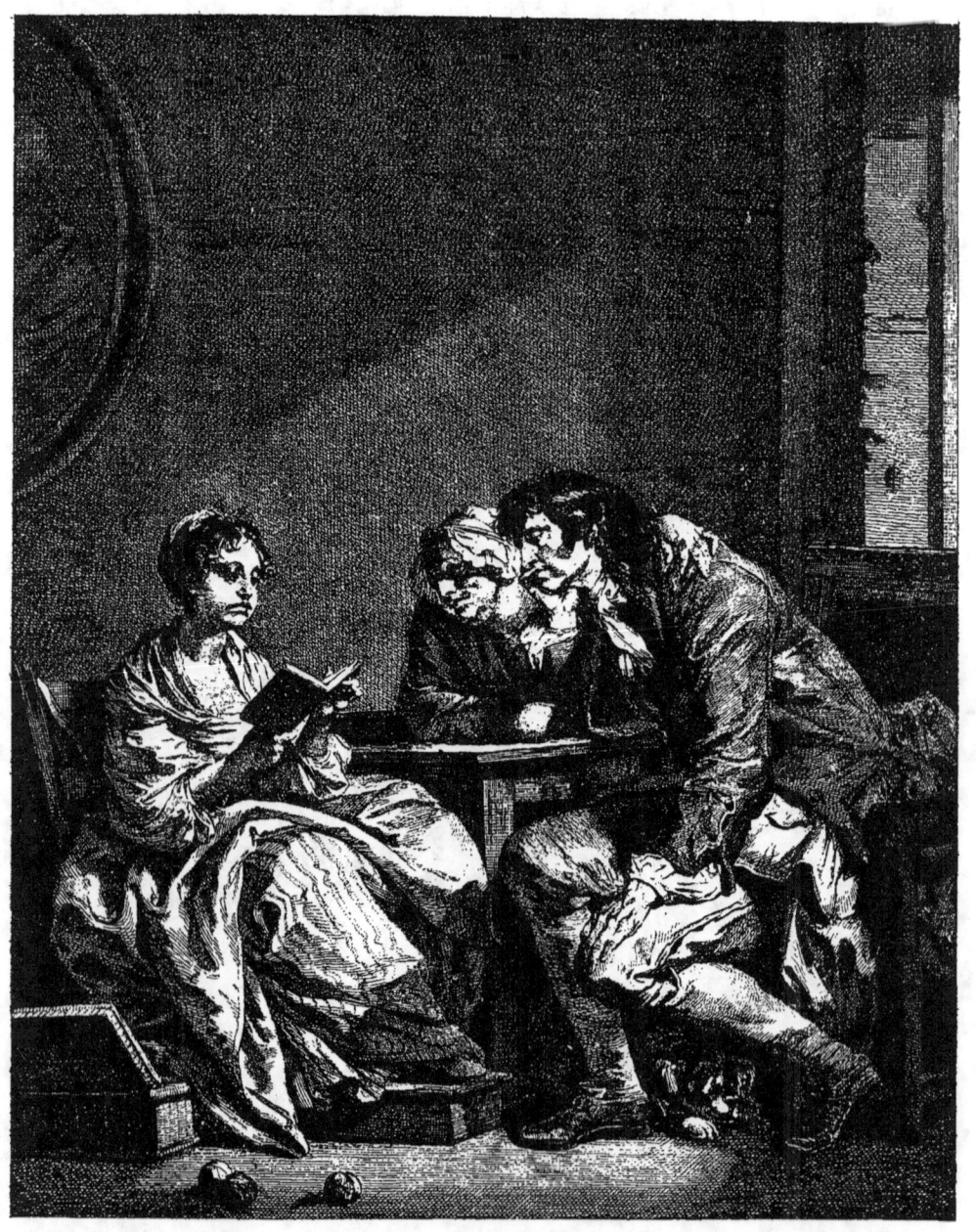

LA BONNE ÉDUCATION.
Tableau de J. B. Greuze. — (Smith, t. VIII, p. 439, n° 152.)
Réduction de l'eau-forte de J. M. Moreau le Jeune, d'après une épreuve tirée de la collection de M. Henri Béraldi.

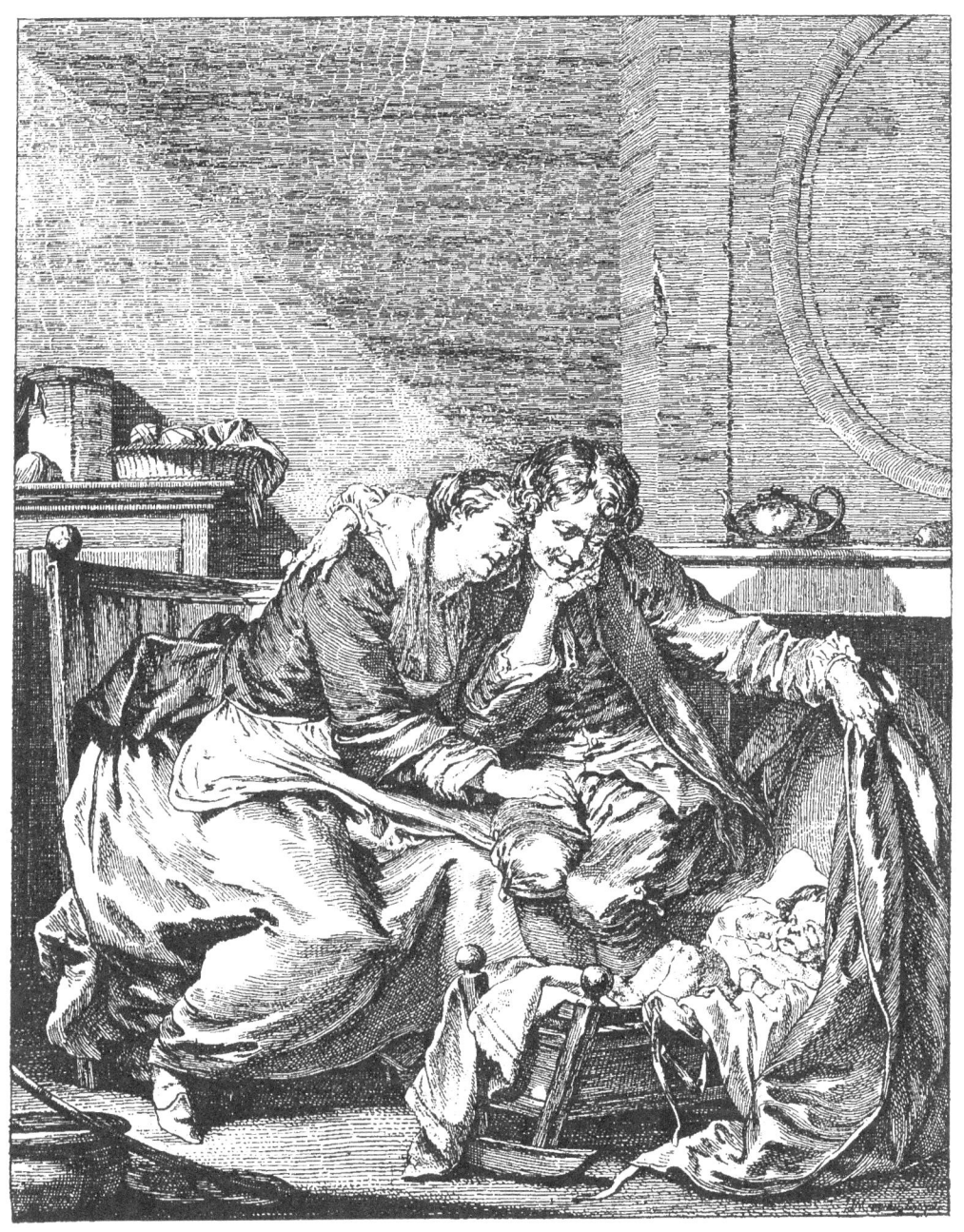

LA PAIX DU MÉNAGE.

Tableau de J. B. Greuze. — (Smith, t. VIII, p. 439, n° 171.)

Réduction d'une épreuve, tirée de la collection de M. Henri Béraldi, de l'eau-forte de J. M. Moreau le Jeune, exécutée en 1766.

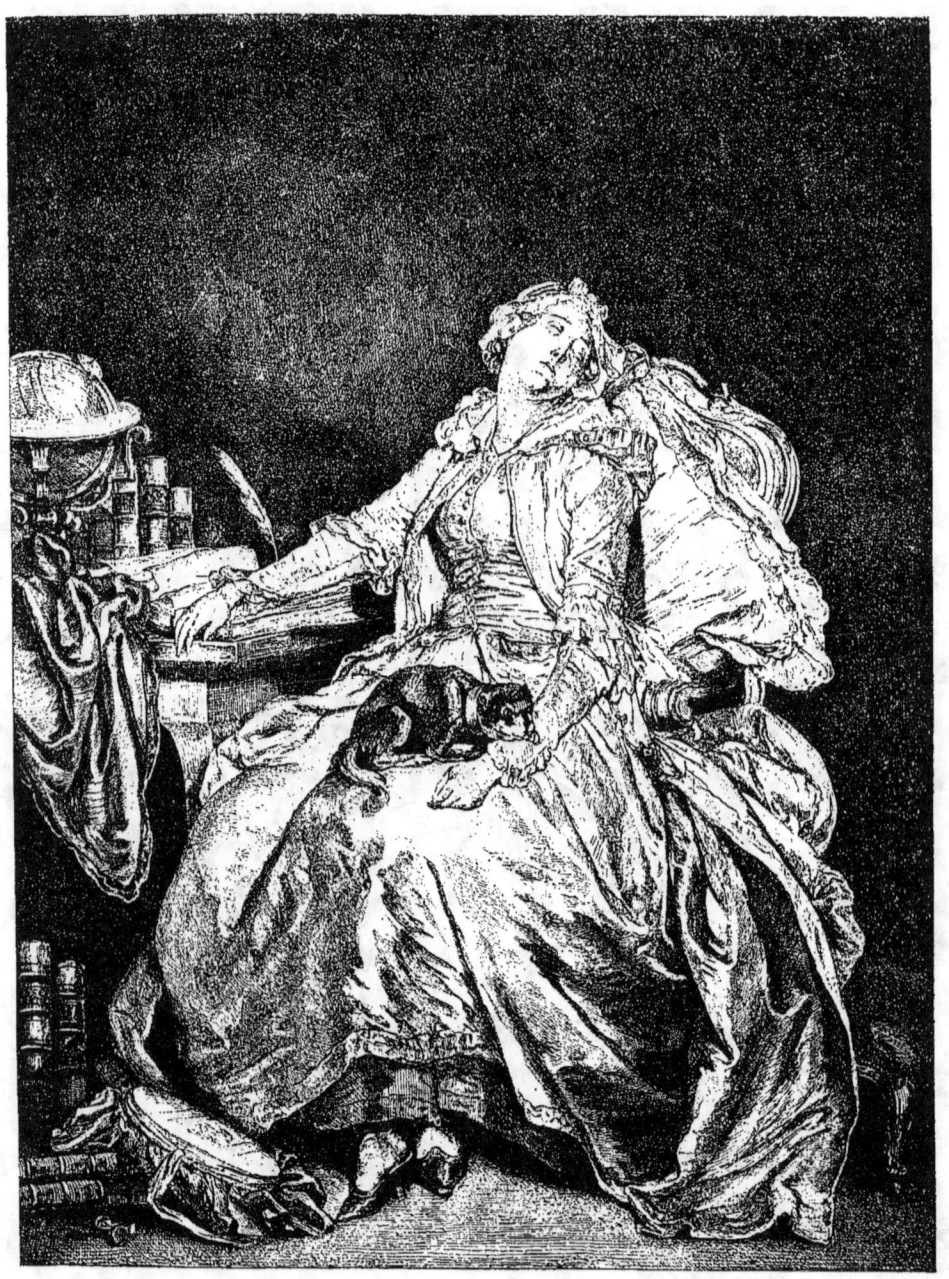

LA PHILOSOPHIE ENDORMIE.

Portrait de M^{me} Greuze, par J. B. Greuze. — (Smith, t. VII, p. 3₁2, n° 125.)

Réduction d'après une épreuve, tirée de la collection de M. Henri Béraldi, de l'eau-forte de J. M. Moreau le Jeune.

velée par le marquis de l'Hôpital et, en 1763, prend Rembrandt pour modèle. Il reproduit ainsi *David et Bethsabée*, d'après le tableau de la galerie de Bruhl, se mesurant dans cette tentative inopportune au grand maître du clair-obscur.

Malgré toute leur bienveillance, Le Bas et le comte de Caylus ne purent épargner à leur protégé la rude école de la misère. Watteau et Chardin avaient commencé par peindre des enseignes ; Moreau fut réduit à dessiner, pour l'*Encyclopédie*, une série de métiers dérisoirement payés. A quelque autre journée de détresse remontent probablement ces douze modèles de cartes à jouer qui furent gravés par Papillon.

S'il reproduisit, d'après un bas-relief de Puget, *Saint Charles soignant les pestiférés*, s'il emprunta à Boucher le sujet de quatre planches, *le Petit Marchand de gâteaux, la Petite Marchande d'œufs, l'Arrivée à la ferme* et *la Laiterie*, il semble plus volontiers s'être inspiré de Greuze. Il étudiera le peintre des ingénues au point de pouvoir retracer de mémoire *la Malédiction paternelle* et *le Fils puni*. De plus, Moreau se souviendra toujours des enfants qu'excelle à représenter l'ami de Diderot et se contentera de leur donner des ailes, pour les transformer en amours dans ses allégories et ses encadrements.

A la date du 13 novembre 1765, le nom de notre artiste, qui reviendra souvent dans le journal de Wille, s'y trouve pour la première fois, à propos d'une eau-forte gravée d'après Greuze. Il y est de nouveau mentionné le 24 février 1666. « J'ai retiré de chez M. Greuze, écrit Wille, un dessin de trois figures qu'il m'a fait pour être gravé. Je l'ai payé cent vingt livres ; le lendemain, je l'ai remis à M. Moreau qui doit en faire l'eau-forte. » Et le 29 juillet 1766, Wille notait sur ses tablettes : « M. Moreau m'a rendu une planche qu'il a gravée, à l'eau-forte, d'après M. Greuze. C'est la seconde. » Ces deux estampes, terminées par Ingouf, sont *la Bonne Éducation* et *la Paix du ménage*, auxquelles s'ajouteront bientôt *l'Éducation du jeune Savoyard* et *la Philosophie endormie*. On croit reconnaître, dans cette figure nonchalante, le portrait de Mme Greuze. Soit dit en passant, les femmes d'artistes rendaient souvent à leur mari ce même office de leur servir de modèle. Quelques-unes, comme les jolies personnes qui furent les compagnes de Boucher et de Saint-Aubin, s'y sont prêtées avec une certaine coquetterie, bien aises de voir ainsi perpétuer le souvenir de leurs agréments.

En tant qu'interprète des œuvres d'autrui, Moreau emprunte aussi, à

Joseph Vernet, une *Fête sur le Tibre*, une *Vue des environs de Naples*, et une suite de quatre planches : *le Matin, le Midi, le Soir* et *la Nuit*. Les premières, achevées par Duret, furent dédiées à Christian VII, roi de

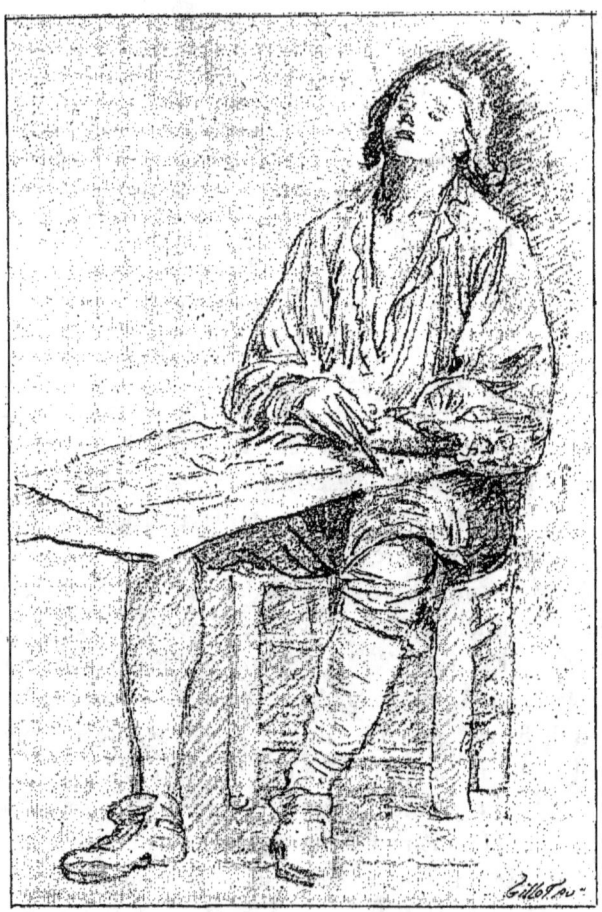

Danemark; les secondes, terminées par Cathelin, au chevalier de Marigny. Puis viennent divers épisodes extraits des ports de mer, et formant de charmantes scènes de mœurs.

En 1766, on retrouve la signature de notre graveur sur deux planches où sa main malhabile prélude, si l'on ose dire, au célèbre feu d'artifice de 1782. Ce sont l'*Illumination ordonnée par l'ambassadeur de Son*

Altesse électorale la Princesse Palatine et *les Réjouissances à Reims*. La même année, il termine, d'après un artiste oublié nommé Le Paon, la *Revue de la maison du roi au Trou d'Enfer*.

C'est pour donner un pendant à ce défilé de cavalerie que Le Bas commanda à Moreau, au prix de six cents livres, la *Revue des gardes françaises et des gardes suisses à la plaine des Sablons*.

Ce magnifique dessin, où se révèle d'une façon inattendue la supériorité de l'auteur, ne fut gravé qu'en 1787, après avoir figuré, en 1781, au Salon de Messieurs de l'Académie royale, et en 1783, à la vente de Le Bas. Il fait aujourd'hui partie de la collection de MM. de Goncourt qui l'ont analysé et décrit d'une façon charmante dans leur étude sur Moreau. L'artiste s'y montre, en effet, en pleine possession de son talent. S'il excelle à peindre le mouvement de la foule, il ne se montre pas moins habile à répartir la lumière ou à varier, par l'animation du premier plan, la monotonie d'une vue panoramique. La prestesse de sa main n'a d'égale que la sûreté de son regard. En un instant, il a saisi l'effet d'un ensemble et perçu les moindres détails en scrupuleux observateur. D'ailleurs on apprécie mieux l'art de cette composition en examinant isolément les groupes et la façon dont ils se relient les uns aux autres. N'a-t-il point suffi, pour obtenir l'amusante estampe intitulée : *le Coup de vent*, de choisir, dans la plaine des Sablons, quelques figures de femmes courbées sous l'ouragan, le personnage qui se baisse pour ramasser son chapeau et, plus loin, un cavalier

dont la monture fait une courbette? De plus, quelle touche spirituelle pour indiquer ces petits soldats dont les lignes semblent se mouvoir; comme l'on retrouve en ces gardes-françaises, coquets dans leurs uniformes et marquant le pas en cadence, l'armée d'autrefois, avec la chevaleresque ardeur et l'insouciante bravoure des vainqueurs de Fontenoy[1]!

Moreau est donc, dès ce moment, un dessinateur accompli, et, pour se rendre compte de ses habitudes laborieuses, voici le moment d'ouvrir un précieux album conservé parmi les dessins du Louvre.

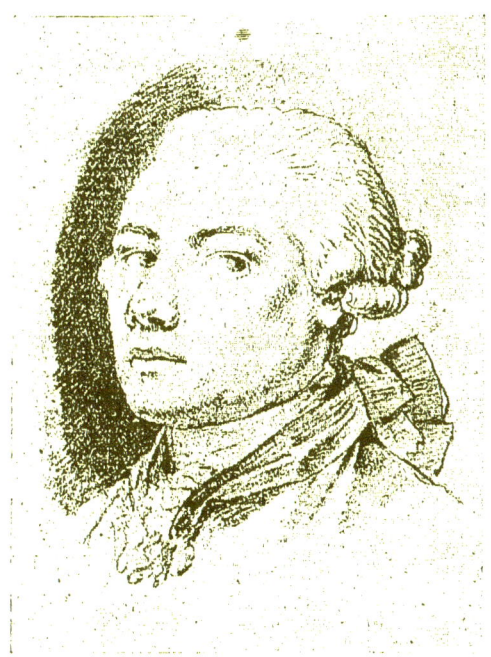

C'est, avec le recueil appartenant à M. Maciet, le seul carnet de poche que l'on puisse attribuer à notre artiste. Cependant, combien de feuillets ne dut-il pas remplir avant d'arriver à rendre avec une pareille justesse chaque individualité! Ce carnet vient de Munich; il porte en tête, avec la date probablement exacte de 1763, une notice rédigée en allemand, et contient, à la fin, quelques adresses orthographiées de la façon la plus bizarre. Parmi les croquis répartis sur cinquante-huit pages, l'on trouve soit des portraits, soit des personnages qui semblent faire partie du cercle intime de Moreau et surpris dans les attitudes de la vie familière, ou même une étude d'arbre, une porte rustique encadrée de feuillages et deux chevaux attelés en poste.

1. La *Revue de la maison du roi au trou d'Enfer* et la *Revue de la plaine des Sablons* sont insérées dans la *Description générale et particulière de la France*, par Laborde, ouvrage enrichi d'estampes d'après les dessins des plus célèbres artistes et paru en 1781.

Ses modèles ont pour la plupart des physionomies jeunes, souvent mutines, quelques-uns sont des enfants, presque tous seraient à identifier. Outre le portrait déjà mentionné de Le Bas, on a cru reconnaître

M^{me} Favart, et, par deux fois encore le maître de Jean Michel. N'est-ce point lui, ce dormeur dessiné durant sa siesta, coiffé d'un bonnet, les jambes allongées sur un tabouret[1] ; un peu plus loin, nous découvrons la tête agrandie, étudiée plus à loisir. D'autre part, ce personnage épié pendant un somme offre aussi une certaine similitude avec l'acadé-

1. Voir à la page 23 le fac-similé de ce croquis.

micien Jeaurat, tel qu'il revit dans le portrait de Greuze, le sourire aux lèvres, l'expression pleine de finesse et de bonhomie. Il serait intéressant de donner un nom à certaines jeunes femmes, entre autres, à cette ingénue vue de face avec son malicieux sourire et, sur la joue, cette légère ombre projetée par une dentelle. Enfin, ne pourrait-on retrouver l'image du frère aîné dans un portrait de jeune homme, dont la tête fortement construite et la mâchoire proéminente offrent quelque analogie avec le profil de Moreau le Jeune?

Si les premiers croquis ne sont pas exempts de dureté dans les contours ou de mollesse dans les ombres, le plus souvent le crayon court sur le papier avec beaucoup d'aisance et de certitude. Les poses sont prises sur le vif, les détails soulignés avec esprit mais sans petitesse, la plupart de ces jeunes gens sont sans doute des camarades d'atelier; l'un s'apprête à sortir, l'autre est assis sur l'herbe, ce troisième vient de s'endormir, le carton sur les genoux, le porte-crayon dans sa main inerte. Ici, c'est un gros homme qui, tout essoufflé, s'est laissé choir sur une chaise, là un petit page dont la toque est ornée de plumes, ou encore une servante qui paraît fort embarrassée de son immobilité.

Plus nombreux sont les croquis de femmes surprises dans l'intérieur de leur maison ou durant leurs promenades. Elles cousent ou brodent, sérieuses et calmes comme les ménagères de Chardin, plusieurs sont absorbées dans leurs lectures; l'une d'elles a même fermé à la fois son livre et ses paupières. La plupart semblent sans prétentions, sauf pourtant cette sentimentale qui joue de la mandoline en levant les yeux au ciel. Beaucoup ont été crayonnées en plein air, caquetant sur des bancs ou des chaises de jardin, les traits dissimulés sous des chapeaux ou des mantes; les toilettes, non moins variées que les modèles, sont étudiées avec soin, mais ce que Moreau s'est surtout appliqué à saisir, c'est l'attitude des causeuses, ce sont leurs inclinaisons de tête et leurs jeux d'éventail[1].

Au XVIIIe siècle, la vie tout extérieure des grands seigneurs aussi bien que du menu peuple offrait, aux dessinateurs épris de réalité, le plus large champ d'observation. Nul n'en a profité mieux que notre artiste.

1. Consulter, pour plus de renseignements, l'article de M. Georges Lafenestre : « Un livre de dessins de Moreau le Jeune », paru dans *la Gazette des Beaux-Arts* en septembre 1788, et celui de M. Henry de Chennevières : « Les dessins d'étude et de décoration de Moreau le Jeune », publié par *la Revue des Arts décoratifs* (t. X, p. 293).

L'esprit toujours en éveil au cours de ses flâneries, il s'arrête devant une silhouette qui le tente, un ajustement qui lui plaît, un groupe qui pique sa curiosité. A de tels exercices, son regard et sa main acquièrent une merveilleuse sûreté; ainsi il se prépare à résumer, dans ses études si fidèles du *Monument du costume*, le cachet de son époque.

ADRESSE DE DE LA VILLE, ENTREPRENEUR DE BATIMENTS.
Fac-similé de la gravure de J. M. Moreau le Jeune.

CHAPITRE III

Le talent de Moreau comme graveur. — Les illustrations d'Ovide et de Molière. Les interprètes de Moreau. — Quelques eaux-fortes de sa main.

Si, dès cette période, Moreau mérite tous les éloges comme dessinateur, l'élève de Le Bas est également bien près de passer maître.

Payant, comme presque tous ses confrères, son tribut à l'art galant, il grave d'après une gouache de Baudouin *le Coucher de la mariée*, estampe considérée, par les meilleurs juges, comme exquise au point de vue purement technique. On y reconnaît « un aquafortiste tout à fait supérieur, léger et clair, dégagé de la sécheresse et de la lourdeur du métier, la pointe spirituelle à la façon d'une pointe de peintre mordant au cuivre, brillante, lumineuse, piquante, touchant les figures de femme comme un ton de crayon, relevé d'un trait de plume, ayant enfin cette qualité de l'eau-forte, le croquant, qui fait aujourd'hui rechercher ce que Moreau a ainsi gravé d'après les autres comme des eaux-fortes

originales de maître, tant ces interprétations lui sont personnelles [1] ».

Deux ans après (1770), Baudouin lui commandait comme pendant le *Modèle honnête*, scène qui nous montre un élégant atelier encombré de bibelots. L'habile burin de Simonet, en terminant ces deux planches, a laissé toute leur importance aux dessous de l'eau-forte.

Devenu par son mariage le neveu de Prault, Moreau trouva, grâce à sa parenté avec un éditeur renommé, le moyen d'utiliser son talent de composition.

Il entreprend ainsi à partir de 1766 une série de titres pour une collection de petits ouvrages italiens : *il Pastor fido*, *Ricciardetto*, *le Rime di Petrarca*, *il Decamerone*, *il Tempio di Cnido*, etc., s'occupant en même temps de compléter par des fleurons de son invention la très fine illustration de l'*Histoire de France* du président Hénault.

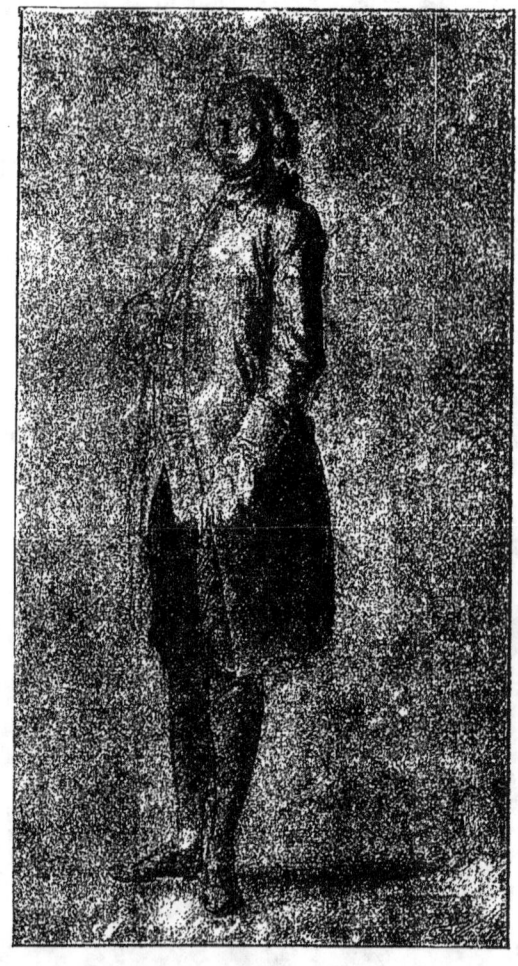

L'ingénieuse habileté mise en œuvre dans ces travaux, le bon goût dans le choix des ornements, la gracieuse disposition des emblèmes ordinairement usités, signalèrent Moreau à l'attention de Le Mire et de Basan.

1. MM. de Goncourt, *l'Art au XVIIIe siècle*, t. II, p. 186.

Ces deux admirateurs d'Ovide donnaient tous leurs soins à la luxueuse édition des *Métamorphoses* qui plus tard faillit les brouiller.

FAC-SIMILÉ DE LA GRAVURE DE P. MARTINI,
d'après la composition de J. M. Moreau le Jeune.

Afin de consacrer au poète latin un monument pouvant rivaliser avec les merveilles du genre, ils s'étaient assuré la collaboration de Boucher,

d'Eisen, de Gravelot, de Monnet, en un mot, des vignettistes justement consacrés par la mode et leur mérite. Entrer en concurrence avec de semblables rivaux devenait, pour un nouveau venu tel que Moreau, un périlleux honneur dont il ne se montra pas indigne.

Dans cette traduction de l'abbé Banier, 27 compositions lui sont échues sur 141. Citons parmi elles les métamorphoses d'Io et de Coronis, la prière de Phaéton, les enlèvements de Proserpine et de Déjanire, les luttes d'Apollon et de Marsyas, de Thésée et du Minotaure, d'Hippomène et d'Atalante, la scélératesse de Progné, les malheurs d'Érésichthon. Les vignettes où sont retracées les aventures d'Aréthuse, de Nyctimène, de Dryope et de Sémélé semblent les mieux réussies.

FAC-SIMILÉ D'UN DESSIN A L'ENCRE DE CHINE.
Exécuté par J. M. Moreau le Jeune, en 1767,
pour l'illustration des *Grâces*, *Ode de Pindare*.
Traduction de l'abbé Massieu.
(Collection de M. Henry Lacroix.)

Cependant, sur un pareil terrain, Boucher demeurait le maître. L'Olympe dont son pinceau s'est plu à retracer les voluptés, loin d'être celui d'Homère ou de Phidias, se retrouve plutôt dans le Panthéon d'Ovide. Aussi le peintre favori de Mme de Pompadour devait particulièrement

goûter des poésies offrant avec son propre talent d'indéniables affinités. A défaut de sa signature, la plupart des vignettes portent l'empreinte de sa toute-puissante influence ; seul, Moreau ne la subit pas avec cette absolue docilité, faisant preuve en mainte occasion d'un

sentiment tout personnel de la beauté féminine. Le type adopté par lui, type que nous retrouverons dans l'*Almanach des Grâces* et les figures de ses allégories, est moins sensuel sans être beaucoup plus vrai que celui de Boucher. Si les têtes petites et fines conservent une physionomie moderne, les corps aux torses allongés ont des sveltesses de nymphes. Aussi ne peut-on s'associer à la critique de Renouvier lorsqu'il reproche

à l'artiste « de n'avoir jamais changé le modèle de ses femmes et d'être resté toujours à des formes toutes ramollies en leur rotondité qui

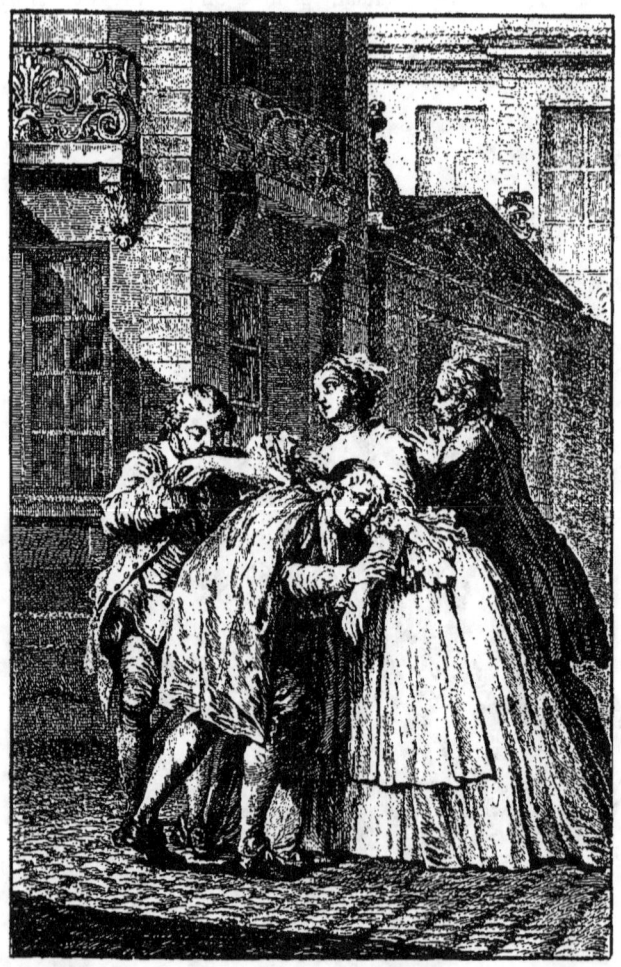

L'ÉCOLE DES MARIS.
Composition exécutée par J. M. Moreau le Jeune, en 1769.
Fac-similé d'une gravure de L. J. Masquelier, tirée de la collection de M. Henry Lacroix.

venaient sans doute de ses premières études chez Lelorrain et chez Le Bas. »

Moreau s'occupe vers la même époque d'illustrer le *Roland furieux* et les comédies de Molière. Est-il légitime de dire avec les panégyristes

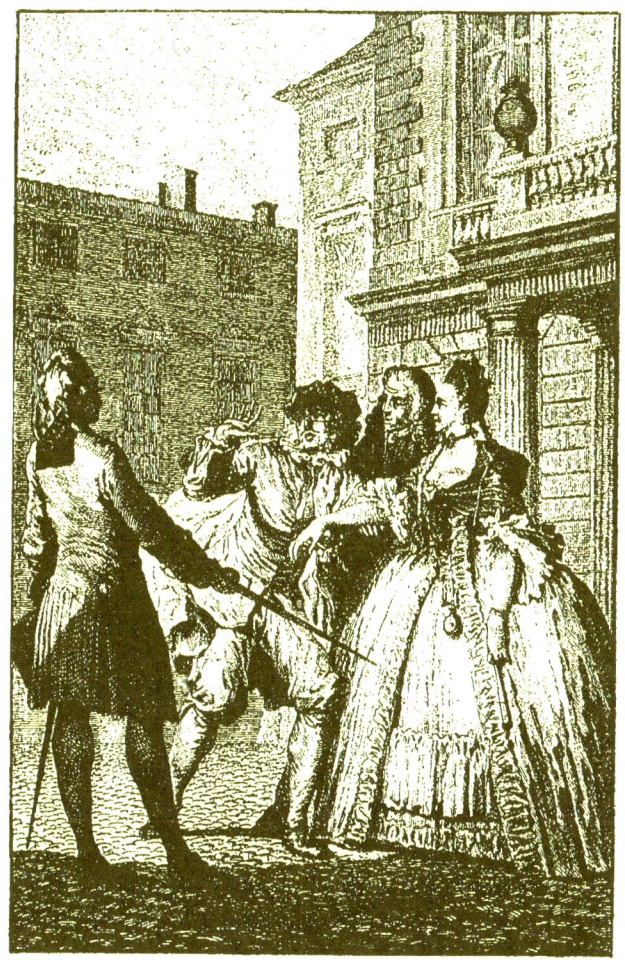

LE MARIAGE FORCÉ.
Composition exécutée, en 1769, par J. M. Moreau le Jeune.
Fac-similé d'une gravure de D. Née, tirée de la collection de M. Henry Lacroix.

du vignettiste que toute la force comique du poète revit dans les illustrations commentant son texte? Sans doute il convient de louer dans ces

élégantes compositions l'art de l'arrangement, une parfaite bienséance, l'intérêt des costumes et des intérieurs ; mais elles sembleront super-

LE SICILIEN[1].
Fac-similé de la gravure exécutée par J. M. Moreau le Jeune, en 1773, d'après une de ses compositions pour une édition du *Théâtre de Molière*

ficielles, comparées à l'œuvre la plus originale et la plus humaine du siècle de Louis XIV. Si Moreau a pris soin d'éviter les bouffonneries où

1. La figure du peintre est le portrait de Moreau.

se déride parfois le contemplateur, il a moins compris encore la douloureuse ironie dissimulée sous une feinte gaieté. Lorsqu'il abordera Regnard en 1789, il saura, malgré le fatal changement survenu dans sa manière, donner du *Distrait*, des *Folies amoureuses* ou des *Ménechmes* de spirituelles interprétations, serrant de plus près un modèle dont le rire est plus franc et l'analyse moins profonde. Parmi les comédies de Molière il a surtout heureusement traduit *l'École des Femmes*, *le Festin de Pierre*, *le Tartuffe* et *les Femmes savantes*. Quelques autres compositions renferment des portraits ; dans *le Bourgeois Gentilhomme*, il a mis en scène l'acteur Préville et Mme Belcour ; dans *le Sicilien ou l'Amour peintre*, il s'est représenté lui-même sous les traits d'Adraste, se réservant en outre de graver cette dernière vignette.

En effet, à mesure que nous le suivrons dans les années voisines de 1770, c'est-à-dire la période de sa vie où son talent, ayant peine à faire face à d'incessantes commandes, semble couronné d'un plein succès, nous verrons le graveur disparaître peu à peu pour faire place au dessinateur. Tout au plus pourra-t-il, absorbé dans des travaux plus considérables, choisir dans une série un titre, un fleuron, une composition qui lui plaira davantage. La dernière gravure signée de lui rappelle l'événement survenu aux Tuileries, le 12 juillet 1789 ; elle représente l'échauffourée qui se produisit au moment où le prince de Lambesc, parent de Marie-Antoinette et très hostile à la Révolution, chargea la foule à la tête du Royal-Allemand.

D'ailleurs les admirateurs de Moreau ne sauraient refuser une part de reconnaissance à ses fidèles interprètes. Aussi sûr de leur burin qu'il l'était de son crayon, il a pu s'abandonner en toute liberté d'esprit à ses inventions frivoles ou sérieuses, devenir le fidèle historiographe du règne de Louis XVI et multiplier les incessants témoignages de son activité.

Nommer Le Mire, Martini, de Launay, Prévost, Ponce, Duclos, Le Veau, Baquoy, de Longueil, de Ghendt, Bovinet, Delvaux, Halboin, Trière, Guttenberg, Romanet, Malbeste, Delignon, c'est en même temps rappeler le fécond labeur de celui qui les a tous employés. Plusieurs étaient ses anciens camarades de chez Le Bas, presque tous surent conserver aux dessins qu'ils transportaient sur le cuivre leur légèreté et leur désinvolture.

Ainsi l'on doit à Martini l'eau-forte de l'*Exemple d'humanité donné*

par la Dauphine, un répertoire des spectacles de la cour, quatre pièces du *Monument du Costume;* à Nicolas de Launay, quelques-unes des

meilleures illustrations de Rousseau; à Robert de Launay, la pièce des *Adieux* dans la série des tableaux de vie; à Noel Le Mire, les portraits allégoriques de Marie-Antoinette et de Louis XVI, *Pygmalion,* le

Premier Baiser de Julie et *l'Inoculation de l'Amour*, ravissantes vignettes entre toutes celles de *la Nouvelle Héloïse* et de *l'Émile*.

Parmi les graveurs qui prirent Moreau pour modèle, M^{lle} Élise Saugrain, dont il exposa le portrait au Salon de 1785, mérite une mention spéciale comme ayant été son unique élève ou plus exactement l'élève des deux frères. Elle s'appropria si bien la manière du plus jeune qu'on croit reconnaître la main du maître dans quelques pièces gravées sous sa direction, par exemple, le portrait de M^{lle} Fanier, de la Comédie-Française, et deux vues des environs de Dresde, d'après Wagner. Toutefois, M^{lle} Saugrain s'attacha de préférence aux paysages de Louis-Gabriel Moreau, reproduisant d'après lui deux vues des environs de Paris, des sites empruntés aux jardins de Monceau, le pont de Neuilly, le château de Madrid et le donjon de Vincennes.

Moreau le Jeune surveillait avec une sollicitude extrême la besogne de ses collaborateurs, ne craignant pas d'y mettre la main, accompagnant d'explications écrites ses retouches à la gouache ou au crayon. Telle cette épreuve d'une illustration de Voltaire que M. Bocher a eue sous les yeux. En marge était tracée l'annotation reproduite ici avec son orthographe rudimentaire : « Je prie M. Duclos de bien suivre cette épreuve retouchée, en observant exactement les endroits où il y a du blanc, ainsi que les masse que j'ai mis dans le ciel pour rasembler la lumière sur le sujets, ce qui fait beaucoup mieux. »

Du reste, réduisant dans la mesure du possible la part d'initiative de ses graveurs, lui-même poussait très loin le souci du fini. C'est même l'unique reproche que l'on puisse adresser à ses dessins, la précision des moindres détails leur enlevant cette saveur primesautière, ce caractère de spontanéité qui donne tant de charme aux plus sommaires ébauches d'un Saint-Aubin ou d'un Fragonard. Trop rarement il s'abandonne à sa verve naturelle, à ses brillantes inspirations où alors il égale ses contemporains les plus estimés.

Lorsque Moreau se réserve l'entière exécution d'une planche, elle se distingue par l'attention qu'il y apporte, le brillant et la netteté qu'il sait lui donner. Plusieurs eaux-fortes de sa façon ne sauraient vraiment être passées sous silence, méritant plutôt d'être prises comme modèles.

Au besoin il rivalise avec Callot ou Della Bella, se jouant au milieu des infiniment petits, comme dans cette vue de la place Louis XV prise des Champs-Élysées, et gravée en 1770 pour *le Voyage pittoresque de*

Paris, par d'Argenville. On n'y saurait compter les personnages, simples promeneurs ou gens affairés, gardant, dans leurs proportions micros-

copiques, une étonnante précision. Les véhicules de toute sorte s'y croisent ; les carrosses, dont les passants ont peine à se garer, prennent

MÉDAILLON DE LOUIS XV, ENTOURÉ DE L'IMMORTALITÉ ET DE LA MORT.
Gravé par L. Lempereur, d'après J. M. Moreau le Jeune.
(Chalcographie du Louvre.)

la route des Champs-Élysées ; six chevaux tirent à grand'peine une charrette pesamment chargée. Au pied de la statue de Louis XV, un charlatan, touché de la façon la plus spirituelle, débite son boniment devant un cercle de badauds.

Non moins blonde et non moins fine la pièce représentant la cathédrale d'Orléans, une procession rentrant sous le grand portail et, au premier plan, une rangée de carrosses dont les maîtres sont descendus pour se joindre au cortège ; le tout semblant emprunté à quelque royaume de Lilliput. Cette vignette devait être insérée dans le *Breviarium Aurelianense*, paru en 1771, par les soins de M^{gr} de Jarente de la Bruyère, dont Moreau a laissé le portrait.

De 1771 est encore datée l'allégorie de la cinquantaine. On y voit s'avançant vers l'autel de l'hymen, d'un côté, un vieux couple suivi d'un chien, de l'autre, deux fiancés que des amours enlacent entre des chaînes de fleurs. Baucis indique à Philémon les amoureux, vivante image de ce qu'ils étaient eux-mêmes, il y a cinquante ans. Au-dessus, planent sur des nuages la Jeunesse et l'Hymen s'apprêtant à couronner la fidélité des vieux époux.

L'on ne saurait non plus oublier sans injustice, dans l'*Histoire de la Maison de Bourbon*, par Désormeaux, publiée de 1772 à 1788, quatre pièces entièrement de la main de Moreau ; elles se reconnaissent aisément à leur légèreté et à leur moelleux.

Cette énumération risquerait de s'allonger avec une fastidieuse monotonie. En effet, Moreau le Jeune, se fût-il astreint au seul rôle de graveur, rôle bien secondaire en sa carrière, mériterait encore parmi ses rivaux un rang des plus distingués. Il est préférable de le suivre, sans s'attarder davantage, dans le développement progressif de ses facultés. Les occasions ne lui manqueront point où il pourra déployer, en des efforts plus soutenus, la souplesse et l'étendue de ses talents.

CHAPITRE IV

Moreau dessinateur des Menus-Plaisirs. — Les Chansons de Laborde.

L'année 1770 ne fut pas seulement signalée par la naissance de la petite Catherine-Françoise; elle apporta aussi à Moreau, lors de la retraite et sur la présentation même de Cochin, le titre de dessinateur des Menus-Plaisirs.

Dans cette charge, où il devait, contre toute attente, surpasser son prédécesseur, il débuta par deux dessins qui n'ont jamais été gravés. Le premier représente l'illumination ordonnée par le duc d'Aumont à l'occasion du mariage du Dauphin. Cette vue de la fête est prise du tapis vert; on a devant les yeux le bassin du Char embourbé et toute la perspective du canal de Maintenon. Des portiques de lumière, alternant avec des ifs incandescents, éclairent les profondeurs du parc, où stationne un peuple en liesse. Sur la pièce d'eau vogue une flottille vénitienne. Au premier plan, des personnages demeurés dans l'ombre s'agitent ou s'attroupent devant des baraques et des boutiques en plein vent; ces petites figures sont touchées avec un art vraiment exquis. Le Louvre possède ce dessin, ainsi que le suivant, exposé dans les salles publiques. Cette fois, c'est le souper offert, à Louveciennes, par la com-

ILLUMINATION DU PARC ET DU CANAL DU CHATEAU DE VERSAILLES A L'OCCASION DES NOCES DE LOUIS XVI, LE 16 MAI 1770.
Dessin inédit de Moreau le Jeune. — (Musée du Louvre.)

tesse Du Barry à Louis XV. En cette composition on remarque encore
cette tendance de
Moreau à surmon-
ter de têtes très pe-
tites les corps al-
longés dans une
recherche évidente
de distinction; mais
avec quelle habileté
n'a-t-il pas souli-
gné les deux phy-
sionomies princi-
pales! Au milieu de
la foule empressée
des courtisans ou
des laquais en li-
vrée rouge, se déta-
chent, sous l'éclat
des lustres, le profil
encore majestueux
du monarque vieil-
lissant et la tête
mutine de sa maî-
tresse. Dernières
fêtes d'un triste
règne, suprêmes
élégances d'une so-
ciété raffinée jus-
qu'en ses dérègle-
ments et sa décré-
pitude.

Pour les Menus-
Plaisirs de la cour,
il exécuta aussi
trois encadrements

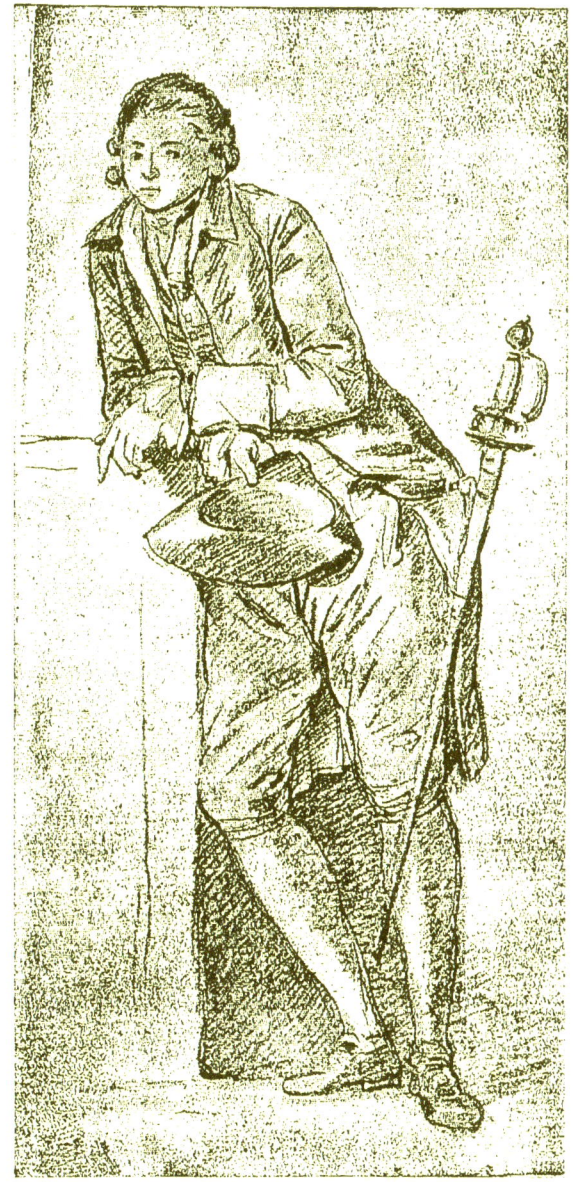

destinés à recevoir les programmes des spectacles; la gravure en fut
confiée à Ponce, Lempereur et Martini. Dans le premier, au-dessus

RÉPERTOIRE DES SPECTACLES DE LA COUR.
Dessin de J. M. Moreau le Jeune.

RÉPERTOIRE DE FONTAINEBLEAU.

Réduction de la gravure de L. Lempereur, d'après la composition de J. M. Moreau le Jeune. — (Collection de M. Henry Lacroix.)

du médaillon de Louis XV portant la devise: *Aspicit et fulgent*, figurent, appuyées sur une stèle, les personnifications de la Comédie et de la Tragédie. Dans les deux autres, d'aspect moins sérieux et dans lesquels le changement de profil témoigne du changement de règne, des groupes de génies semés sur des nuages alternent avec les Grâces, le dieu Pan ou des figures allégoriques balayées d'écharpes de gaze. L'un et l'autre méritent d'être cités comme de charmants spécimens d'art Louis XVI.

Dans un ordre d'idées tout différent, nous trouvons *le Gâteau des Rois*, satire politique du partage de la Pologne. Tandis que les spoliateurs indiquent du doigt, sur la carte, la région qu'ils s'attribuent, une Renommée, planant au-dessus d'eux, annonce à l'univers la consommation de l'iniquité. Cette pièce traduisait trop énergiquement le cri de la conscience publique pour n'être point suspecte; elle fut, en effet, arrêtée chez Le Mire, en février 1773, et, bien que *le Mercure de France* laisse entendre que cette saisie est une satisfaction provisoirement donnée aux puissances intéressées, le cuivre fut brisé le lendemain.

Un accident, survenu le 16 octobre 1773 dans une partie de chasse royale, fournit à Moreau le sujet d'une délicieuse estampe. Le fait est rapporté dans une lettre écrite, cinq jours après, par Mme Du Deffant à l'abbé Barthélemy. S'étant approché de la calèche où se trouvait Marie-Antoinette avec plusieurs dames, le roi lui apprend que le cerf couru avait, dans sa fuite, mortellement blessé un vigneron, et que la femme du malheureux paysan était évanouie à vingt pas de là.

« Mme la Dauphine, continue la narratrice, et Mme la comtesse de Provence volent au bas de la calèche et, à travers les vignes, vont joindre la malheureuse femme; Mgr le Dauphin et M. le comte de Provence, au lieu de suivre le roi, les accompagnent. Mme la Dauphine, tout en larmes, se jette presque au cou de cette malheureuse, l'assure que son mari n'est pas mort. Elle ouvre les yeux et dit : « Et mes pauvres enfants! »

« Mme la Dauphine la conjure d'être tranquille, l'assure qu'on en aura soin, lui donne sa bourse. M. le Dauphin, pénétré de douleur, en fait autant, ainsi que M. le comte et Mme la comtesse de Provence. On dit à Mme la Dauphine que la connaissance est revenue totalement au pauvre malheureux, et qu'il demande sa femme. Mme la Dauphine l'a fait mettre dans sa voiture avec son fils, sa sœur et sa cousine. Un des valets de pied fut commis pour en avoir soin. »

Ce trait d'humanité fut immortalisé, avec un égal succès, par le

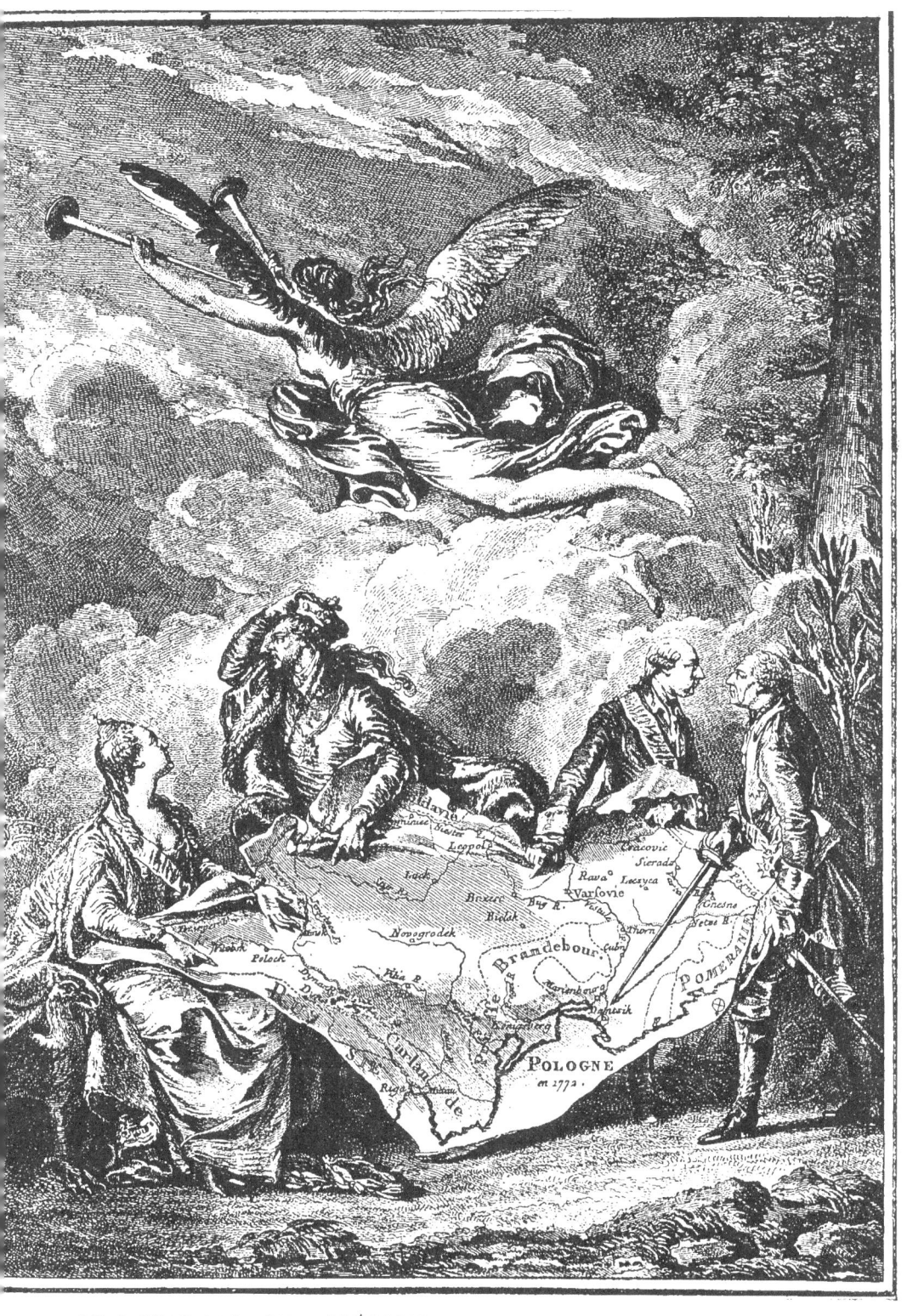

LE GATEAU DES ROIS, ALLÉGORIE SUR LE PARTAGE DE LA POLOGNE.

Dessin de J. M. Moreau le Jeune, gravé par N. Le Mire, sous l'anagramme d'*Erimeln*. — (Collection de M. Henri Béraldi.)

crayon de Moreau et le burin de Godefroy. Marie-Antoinette est représentée au moment où, quittant sa calèche, elle aborde la paysanne. A droite, on aperçoit un hameau; à gauche, au premier plan, un piqueur à cheval et une meute.

Après que le cercueil de Louis XV eut pris la route de Saint-Denis, poursuivi par les imprécations de la populace, Moreau consacre à la mémoire du feu roi deux allégories[1] quelque peu mensongères et dédie aux nouvelles Majestés leurs portraits gravés par Le Mire. Le médaillon de Louis XVI est soutenu « par la Justice; la Sagesse et l'Abondance soulagent ses peuples par leurs bienfaits, et la Vérité, délivrée du joug de la fourberie et du mensonge, réclame ses droits ». L'hommage adressé à la souveraine n'est pas moins flatteur; son effigie est portée « par la Bonté et la Tendresse; les Grâces l'ornent de fleurs. Au bas est la France qui lui présente ses enfants. La Poésie et la Peinture s'empressent d'immortaliser ses vertus ». La grâce de l'arrangement, le charme des figures féminines compensent largement ce que l'adulation nous paraît avoir d'excessif, et ce banal symbolisme de suranné. D'ailleurs Moreau était simplement l'interprète des éphémères sympathies de ses contemporains. A Louis XV, discrédité par ses faiblesses séniles, absorbé par les maîtresses et les favoris, succédait un roi de vingt ans et une reine de dix-huit. On connaissait au Dauphin, malgré le rôle effacé dans lequel il s'était volontairement enfermé, un réel souci de ses devoirs et une absolue droiture d'intentions. La Dauphine, brillante et gracieuse, avait le prestige extérieur, qui manquait à son royal époux; enfin, dans un réveil de moralité publique, on lui savait gré du bannissement de la Du Barry. Sans être régulièrement belle, la personne de Marie-Antoinette exerçait ce don de séduction que subit jusqu'à l'enthousiasme le vieil Horace Walpole. « On ne pouvait, écrit-il à la suite d'une fête, avoir des yeux que pour la reine; les Hébés, les Flores, les Hélènes et les Grâces ne sont que des coureuses de rue à côté d'elle. Quand elle est debout ou assise, c'est la statue de la beauté; quand elle se meut, c'est la grâce en personne. » Non seulement Moreau n'échappa point à ce charme, mais encore il sut l'exprimer dans les délicates effigies qu'il a laissées de l'infortunée princesse. Par trois fois, en 1774 et en 1775, dans des médaillons gravés par Gaucher et par Le Mire, en 1783, dans un portrait qui devait servir de frontispice à une édition de *Télémaque*, il a rendu la

1. Les dessins de ces deux compositions sont exposés au Louvre.

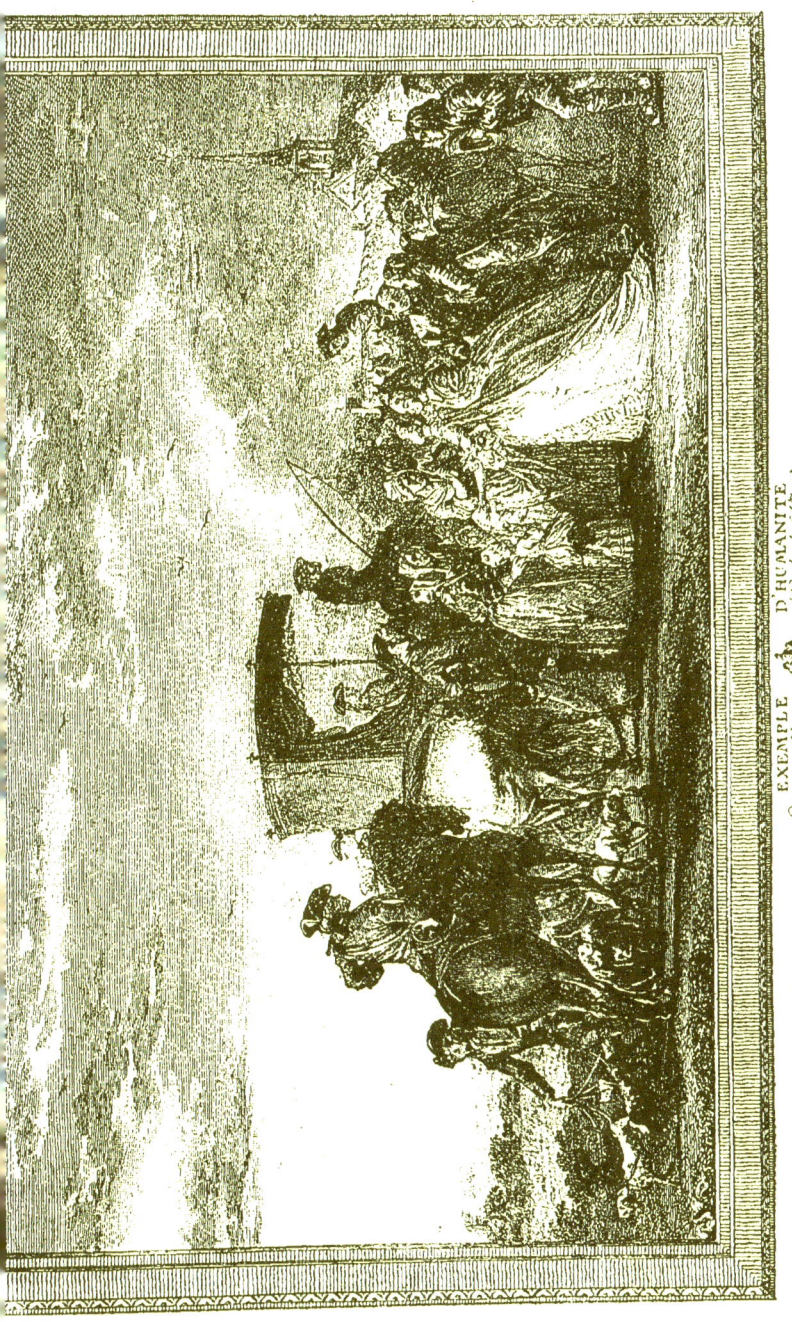

Réduction de la gravure de F. Godefroy, d'après J. M. Moreau le Jeune.

MÉDAILLON DE LOUIS XV, SOUTENU PAR LA FRANCE PROSTERNÉE AU PIED D'UN TOMBEAU.

Gravé par L. Lempereur, d'après J. M. Moreau le Jeune.

(*Chalcographie du Louvre.*)

ALLÉGORIE SUR L'AVÈNEMENT DE MARIE-ANTOINETTE, DÉDIÉE A LA REINE.

« Le Portrait de Sa Majesté est entouré par la Bonté et par la Tendresse, les Grâces l'ornent de fleurs. Au bas est la France qui lui présente ses enfants. La Poésie et la Peinture s'empressent d'immortaliser ses vertus. »

Gravé, en 1774, par N. Le Mire, d'après le dessin de J. M. Moreau le Jeune. — (Collection de M. Henri Béraldi.)

distinction de ce profil allongé et ce port de tête si plein d'élégance et de noblesse. De son côté, Marie-Antoinette s'intéressait à l'artiste, lui sachant un certain gré d'avoir popularisé son image de jeune souveraine.

En 1773, les armes et le nom de la Dauphine ont été également tracés en tête des *Chansons* de Laborde, avec ce quatrain qui les lui dédie :

> Digne appui des beaux-arts, que vous unissez tous,
> A vous plaire un moment ma voix n'ose prétendre ;
> S'ils peuvent me sembler moins indignes de vous,
> C'est lorsque votre voix daigne les faire entendre.

S'il suffit de signaler les illustrations des *Incas*, de Marmontel, et du

Roland furieux datant de cette même époque, l'on ne saurait s'arrêter avec trop de complaisance devant l'œuvre qui peut mériter à Moreau le titre de « Roi des vignettistes ».

LES AMOURS DE GLICÈRE ET D'ALEXIS[1].
Fac-similé de la gravure de J. M. Moreau le Jeune, d'après une de ses compositions, pour l'illustration des *Chansons de M. de Laborde*.

L'auteur des *Romances*, Jean-Benjamin de Laborde, premier valet de

1. Les vers suivants se lisent au-dessous de cette gravure :
Ah! dit-il, un seul moment,
Écoutés *(sic)* votre Amant.

chambre ordinaire du roi et gouverneur du Louvre, devint fermier général après la mort de Louis XV. A la fois homme d'étude et de cour,

LE DÉCLIN DU JOUR[1].

Fac-similé de la gravure exécutée par J. M. Moreau le Jeune, en 1772, d'après une de ses compositions, pour l'illustration des *Chansons de M. de Laborde*.

d'une érudition plus étendue que profonde, il partagea son temps entre les devoirs de sa charge et la culture des lettres ou de la musique. Le

1. Les vers suivants se lisent au-dessous de cette gravure :
Vois-tu ces Coteaux se noircir,
Et nos Troupeaux se réunir ?

goût des éditions luxueuses, s'ajoutant chez lui à la passion des voyages, aurait dû le précipiter dans une ruine irrémédiable. Grâce aux ressources

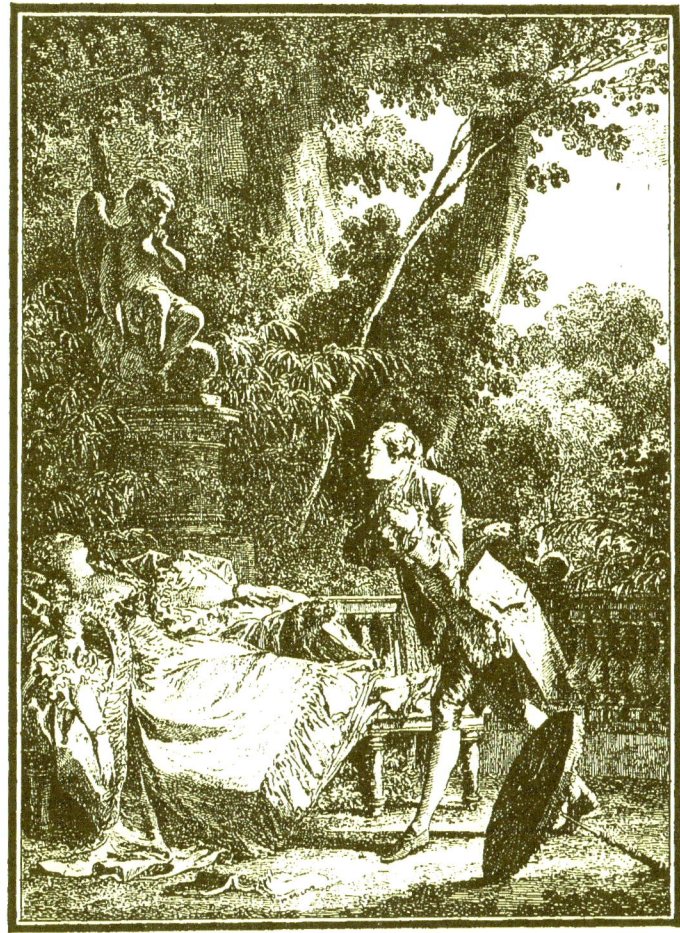

LA DORMEUSE[1].

Fac-similé de la gravure de J. M. Moreau le Jeune, d'après une de ses compositions, pour l'illustration des *Chansons de M. de Laborde*.

d'un esprit très délié, il sut toujours y échapper, ne se sentant jamais

1. Les vers suivants se lisent au-dessous de cette gravure :
Ses yeux sont fermés au jour
Comme son cœur à L'amour.

plus à l'aise, suivant son propre aveu, qu'au milieu des affaires les plus embarrassées.

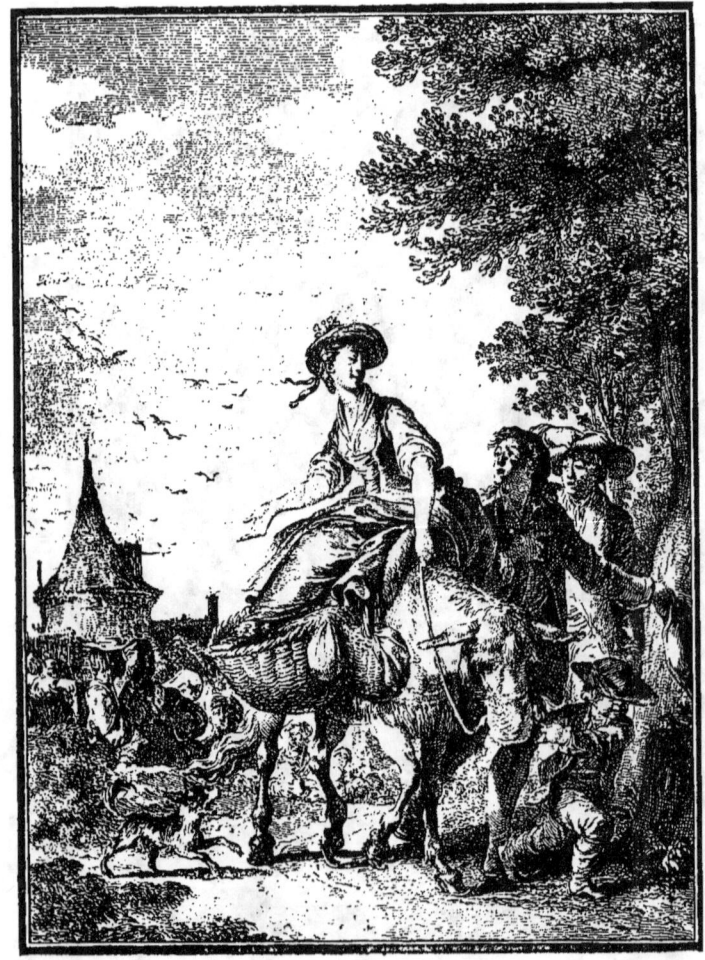

LE DÉPART[1].
Fac-similé de la gravure de J. M. Moreau le Jeune, d'après une de ses compositions, pour l'illustration des *Chansons de M. de Laborde*.

Son portrait avec les cheveux poudrés, bouclant sur les oreilles, et l'habit entr'ouvert d'où s'échappe un flot de dentelles, d'abord

1. Les vers suivants se lisent au-dessous de cette gravure :
Il est donc vrai, Lucile,
Vous quittés (sic) ce Hameau.

gravé en 1771 par Moreau, d'après Denon, a été reporté par Masquelier au commencement du premier volume, en guise de frontispice.

LA SÉRÉNADE[1].

Fac-similé de la gravure exécutée par J. M. Moreau le Jeune, en 1772,
d'après une de ses compositions, pour l'illustration des *Chansons de M. de Laborde*.

La souriante philosophie du courtisan se reflète tout entière dans ce fin profil; géographe estimé, il composa de belles cartes pour l'éduca-

1. Les vers suivants se lisent au-dessous de cette gravure :
 Sommeille en paix, ma chère Annette;
 Hélas! c'est pour moi seul que sont faits tous les maux.

tion du Dauphin, fils de Louis XVI; mais les chansons qu'il a mises en musique sauveront plus sûrement son nom de l'oubli.

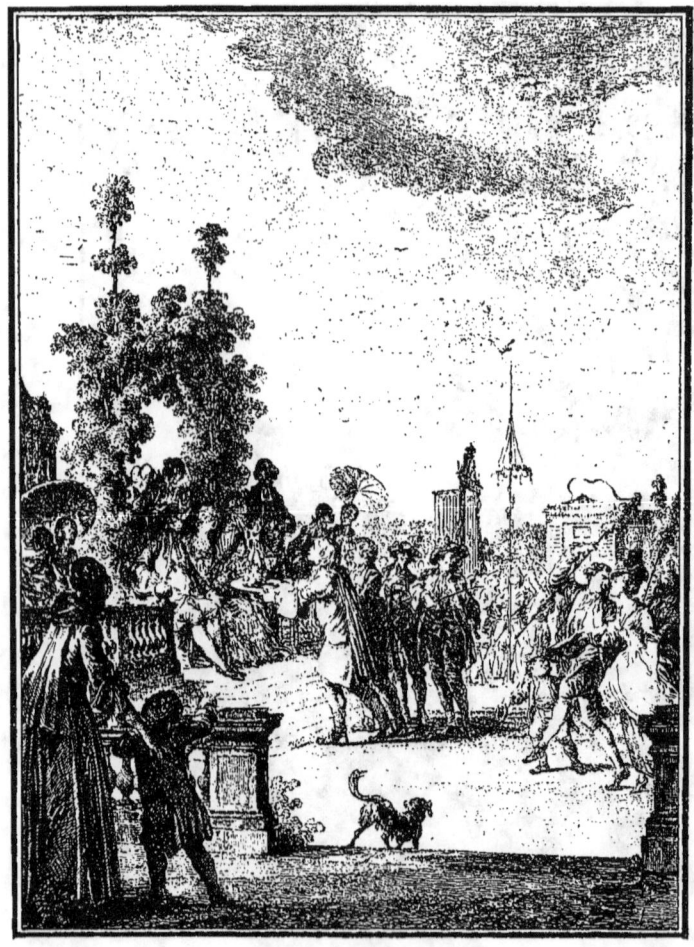

LA FÊTE DU SEIGNEUR[1].

Fac-similé de la gravure exécutée par J. M. Moreau le Jeune, en 1772,
d'après une de ses compositions, pour l'illustration des *Chansons de M. de Laborde*.

En feuilletant ce recueil, on se croirait vraiment reporté aux plus

1. Les vers suivants se lisent au-dessous de cette gravure :
> Puissions-nous longtems *(sic)* encore
> Jouir de notre bonheur!

beaux jours du siècle. Les Arlequins et les Pierrots, les Colombines et les Sylvie, tous les personnages transportés des scènes italiennes sur les nôtres, semblent avoir changé de noms et de vêtements. Ils

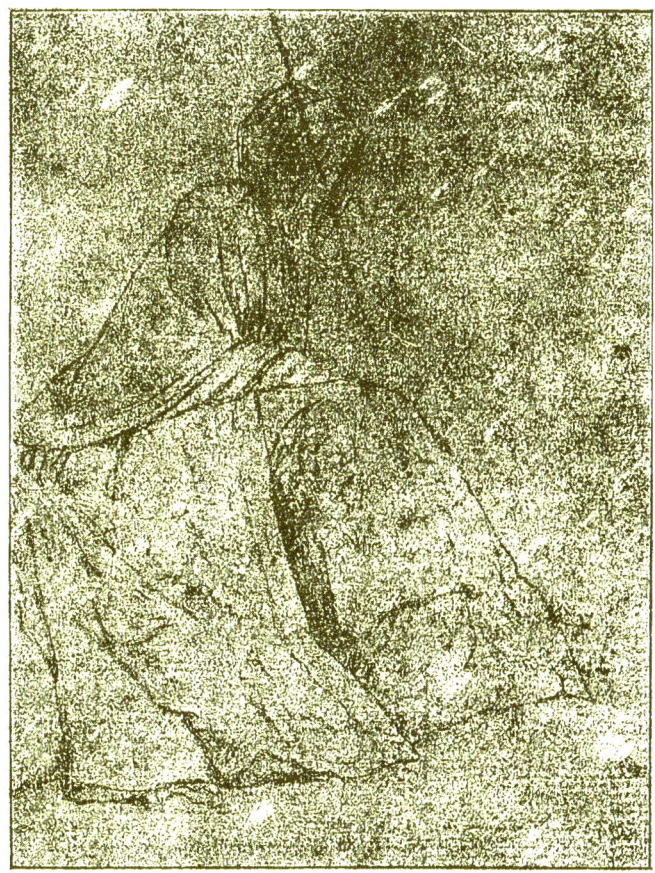

s'appellent Alexis ou Cidamant, et, déguisés en bergers, courtisent les Églé, les Chloris ou les Lucile. Pour la dernière fois, Moreau saura les évoquer dans un décor à la Deshoulières, leur donnant l'aspect d'êtres fictifs prêts à s'évanouir comme le caprice qui les a créés.

L'ensemble serait incomparable s'il l'avait achevé. Malheureusement, le caractère du chansonnier et l'humeur de l'artiste ne purent sympathi-

ser ; ils se séparèrent au premier volume, à la suite d'une scène violente, et Le Bouteux, Barbier, Saint-Quentin furent les continuateurs de

Fac-similé de la gravure exécutée par J. M. Moreau le Jeune, en 1768, pour le titre de *l'Innocence du premier âge en France.*

Moreau sans devenir ses émules. Veut-on connaître les titres de quelques romances ? Ce sont : *le Portrait reconnu, Midi, le Ruisseau, la Toilette,*

la *Fille obéissante, l'Ombre d'Églé, la Fille mal gardée, la Soirée de village, le Berger fidèle, la Foire de Gonesse, Plus de peur que de mal, les Quatre Coins, l'Ingénue.*

Veut-on détacher presque au hasard quelques feuillets de ce poème ? Voici *les Amours de Glycère et d'Alexis* :

> Ah ! dit-il, un seul moment,
> Écoutez votre amant;

groupe idyllique, au seuil d'une chaumière enguirlandée de vigne, formé d'un jouvenceau implorant à genoux son pardon et d'une fillette le menaçant du doigt.

Voici *la Dormeuse :*

> Ses yeux sont fermés au jour
> Comme son cœur à l'amour.

Un promeneur, égaré sous de grands arbres, s'avance sans bruit, les mains jointes, vers une jeune femme étendue sur un banc et sommeillant au pied d'une statue de l'Amour.

Dans *le Déclin du jour*, un pâtre attire sur son cœur une jeune bergère, lui indiquant une longue file de troupeaux qui suit un étroit sentier, à la tombée du crépuscule :

> Vois-tu ces coteaux noircir
> Et nos troupeaux se réunir ?

Citons encore *le Départ de Lucile*, qui, cheminant sur un âne, reçoit les adieux de deux villageois :

> Il est donc vrai, Lucile,
> Vous quittez ce hameau.

La Sérénade :

> Sommeille en paix, ma chère Annette;
> Hélas! c'est pour moi seul que sont faits tous les maux.

La Fête du Seigneur [1] :

> Puissions-nous longtemps encore
> Jouir de notre bonheur !

Qu'importe la banalité des vers ou la monotonie du répertoire, si Moreau y a puisé ses plus délicates inspirations ?

Timidité des premiers aveux, ruses innocentes, délassements au bord des sources, récréations du village, danses autour des feux de joie, ne sont-ce point les sentiments fugitifs ou les éphémères incidents qui défraient invariablement les opérettes ou les romans ? Nous retrouvons en même temps les accessoires de la comédie rustique succédant dans la faveur du jour aux pompeuses mises en scène du grand siècle. Toutefois, ces paysans aux houlettes enrubannées, aux chapeaux ornés de fleurs, conservent l'élégante tournure de figurines en biscuit de Sèvres, et ce goût apparent pour la naïveté est le suprême caprice d'un art las de raffinement et de convention, s'efforçant en vain de rajeunir.

Des thèmes champêtres de Laborde l'on peut rapprocher *les Saisons*, médiocre poème de Saint-Lambert, daté de 1775, et les chansons de Laujon, parues l'année suivante.

Moreau a accompagné le premier de ces deux ouvrages de quelques vignettes assez gracieuses, entre autres celle du *Printemps*, portant pour épigraphe :

> Amour, charmant amour, la campagne est ton temple,

et cette scène intime où toute une famille, depuis l'aïeul jusqu'aux petits enfants, est groupée autour d'un berceau.

Les chansons de Laujon comprenaient deux séries, sous le titre de : *A-propos de société* et *A-propos de la folie*, ou encore : *Chansons grotesques et grivoises*. Parmi les illustrations que Moreau leur consacre, il a lui-même gravé, outre les frontispices, le cul-de-lampe de *l'Abbé Muscambre*. Notons aussi, pour les *A-propos de la folie*, cette mise en scène des plus piquantes, où il nous montre, devant un rideau de théâtre, la déconvenue du beau Léandre surpris aux genoux d'Isabelle par Cassandre et Pierrot.

Certains sujets extraits de ces volumes, *la Foire dans un parc*, la

1. Cette même gravure, reproduite sous le titre de *la Rosière de Salency*, est plus connue sous cette dernière désignation.

Plantation du mai, la Petite Diseuse de bonne aventure, sont au nombre des plus jolies vignettes signées de Moreau. Dans le genre léger de la romance on peut dire qu'il n'a point de maître; nul n'a su plus allègrement commenter quelque couplet, sachant au besoin relever, d'une pointe de sensibilité ou de malice sans amertume, ses compositions d'un goût impeccable.

L'ABBÉ MUSCAMBRE.

Fac-similé de la gravure exécutée par J. M. Moreau le Jeune, en 1776, d'après une de ses compositions.

CHAPITRE V

Le sacre de Louis XVI. — Les fêtes de 1782. — Le *Monument du costume*.

Les cérémonies qui, depuis 1775 jusqu'à la Révolution, passionnèrent l'attention publique ont trouvé dans Moreau le Jeune un véritable historien. Témoin attentif des grandes journées du sacre et du couronnement, il en a rendu les splendeurs en annaliste fidèle, et ses estampes nous en résument l'impression avec plus de vérité que toutes les relations écrites.

Ce fut une belle journée pour la monarchie héréditaire que le 11 juin 1775. La cour et le peuple, Paris et les provinces, ont les yeux tournés vers la cathédrale de Reims dont l'archevêque-duc, Mgr de la Roche-Aymon, grand aumônier de France, préside aux solennités du sacre et du couronnement. Le cérémonial avait été réglé par M. de la Ferté, intendant des Menus-Plaisirs et protecteur de Moreau. Après avoir fait, le 9 juin 1775, son entrée triomphale dans la ville de saint Remi, Louis XVI pénétrait dans la cathédrale le surlendemain, dimanche, jour de la Sainte-Trinité, vêtu de la soutane en toile d'argent.

L'estampe nous montre le roi, la tête couverte d'une toque à plumes, prononçant en latin les serments traditionnels de maintenir la paix dans l'église de Dieu, de gouverner avec justice et miséricorde, etc. L'évêque-duc de Laon et l'évêque-comte de Beauvais viennent de soulever le

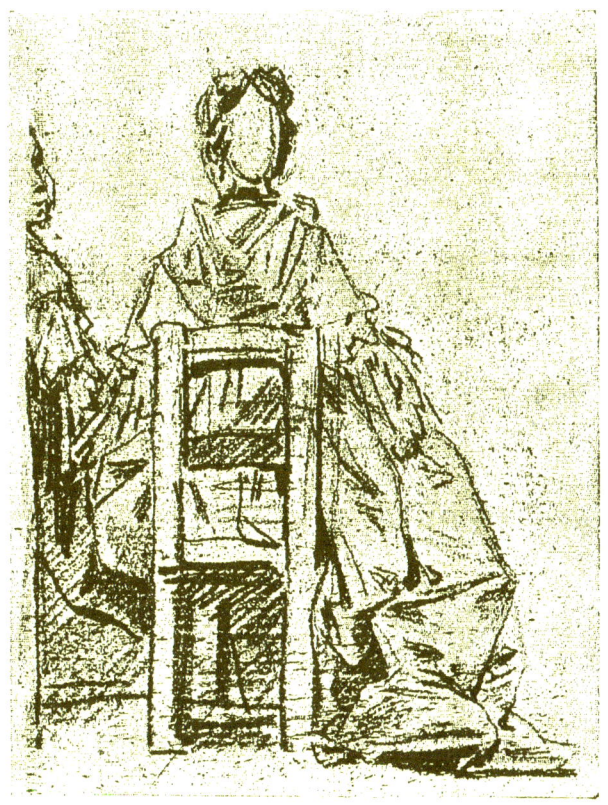

monarque de dessus son fauteuil et, se tournant vers l'assemblée, lui ont demandé si elle acceptait Louis XVI pour roi. Cet instant choisi par Moreau précède la prostration durant le chant des litanies et les sept onctions. Son admirable dessin montre la haute nef gothique dissimulée jusqu'aux fenêtres, par un riche appareil de galeries à colonnes corinthiennes, les pairs ecclésiastiques portant leurs costumes pontificaux et les six pairs laïques splendidement vêtus en violet et or rehaussé d'hermine. Parmi la foule en grand apparat garnissant les tribunes, on dis-

tingue aisément la reine simple spectatrice, la reine qui, au moment où l'archevêque posera sur le front de Louis XVI la couronne de Charlemagne, aux acclamations trois fois répétées de « *Rex vivat in æternum* », sortira, dans son émotion, pour essuyer ses larmes et s'écriera avec enthousiasme : « La belle journée que celle du sacre ; je ne l'oublierai de ma vie ! »

Suivant l'expression de MM. de Goncourt, Moreau nous a donné la vision même du sacre. Un autre que lui eût-il rendu, avec une sincérité aussi imposante, cette suprême splendeur de la vieille France ?

Ce dessin, ordonné par le maréchal de Duras, fut, de l'aveu de tous, le triomphe de notre artiste et l'un de ses titres les mieux fondés pour l'obtention du brevet de dessinateur et graveur du Cabinet du Roi, brevet qui lui fut accordé grâce à l'appui du duc d'Aumont.

La planche gravée d'après ce dessin, en 1779, lui ouvrit les portes de l'Académie. Elle fait aujourd'hui partie de la chalcographie du Louvre.

Si cette estampe demeure précieuse à consulter pour quiconque est curieux des grandeurs abolies, les quatre dessins relatifs aux fêtes de 1782 ne fournissent pas, sur ces journées célèbres, des renseignements moins précis.

Peu après le 21 octobre 1781, lorsque les volées des cloches et les accents des *Te Deum* eurent annoncé aux moindres villages du royaume la naissance d'un Dauphin, Paris songea à témoigner son allégresse par les plus splendides solennités dont ses fastes aient conservé le souvenir. A cause des rigueurs de l'hiver, on avait songé à retarder les fêtes, mais Marie-Antoinette ayant demandé, en souriant, si on attendait, pour les célébrer, que le Dauphin pût y danser, on se décida à les organiser pour les 21 et 23 janvier 1782. Moreau l'architecte en était l'ordonnateur,

Moreau le graveur était chargé d'en perpétuer le souvenir en une suite d'estampes.

Malgré certains pronostics alarmants, malgré les inquiétudes de la police et le souvenir de la cohue de 1770 où cent trente-deux personnes avaient péri écrasées dans la rue Royale, la réussite fut complète au moins pour la première journée. Les quatre pièces consacrées à ces imposantes

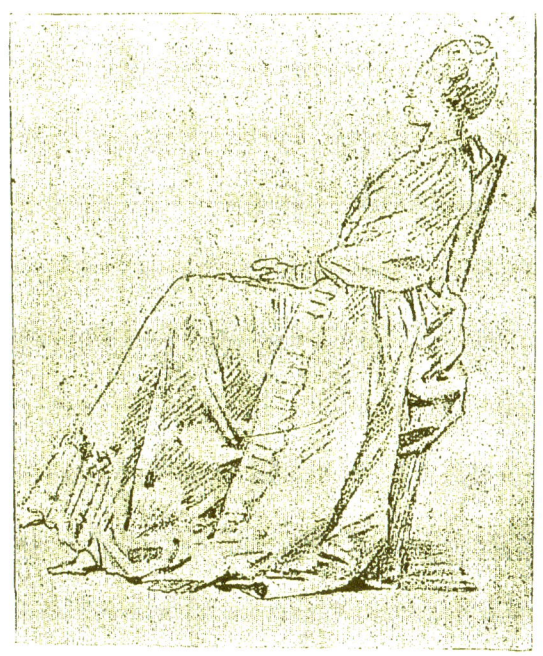

manifestations représentent : *le Festin royal, le Bal masqué, l'Arrivée de la Reine à l'Hôtel de Ville* et *le Feu d'artifice*. Ces deux dernières sont de plus grandes dimensions ; on risque, en les appréciant, de retomber dans les éloges déjà donnés à *la Plaine des Sablons* ou au *Serment du sacre*.

Obligé de conformer sa disposition aux exigences de l'architecture et de l'imagerie officielles, Moreau a su conserver à ses compositions le charme de l'imprévu. Cochin, le peintre inimitable des bals de la cour et des savantes mises en scènes, n'eut jamais l'occasion d'embrasser d'aussi vastes ensembles, ni le don de rendre ainsi le fourmillement du

populaire. Assurément, les personnages en grande toilette, dont il multiplie les élégantes silhouettes dans des groupes apprêtés, disparaîtraient vite devant cette foule mouvante et électrisée, sorte de vague humaine qui se déroule et s'agite dans les estampes de Moreau.

Marie - Antoinette était partie de la Muette, le matin, vers dix heures et demie, pour accomplir la cérémonie des relevailles à Notre-Dame et, de là, faire, suivant la coutume, ses dévotions à l'église Sainte-Geneviève. « Venue, dit *le Mercure de France* du 22 janvier, avec un cortège peu nombreux, mais radieuse elle-même, elle s'est rendue à l'Hôtel de Ville où étaient rassemblés, pour la recevoir, les seigneurs qui ne l'avaient pas accompagnée, et pour y attendre le roi. »

Moreau a représenté la souveraine au moment où elle quitte son carrosse. Il a pu écrire en toute sincérité, au bas de son estampe : « Dessiné d'après nature. » En effet, il figure lui-même sur un échafaudage placé à droite, facilement reconnaissable à son profil accusé et à son menton proéminent. Assis au pied d'une colonne qui fait partie de la décoration architecturale, il domine du regard la place tout entière ; dans sa précipitation, il vient de confier son chapeau au personnage placé

derrière lui et, le carton sur les genoux, il note d'une main fiévreuse les grandes lignes de la scène tumultueuse que son regard embrasse.

Après s'être montrés au peuple qui les accueille par les plus chaleureux vivats, Louis XVI et Marie-Antoinette passent dans la salle où est préparé le festin de soixante-dix-huit couverts. A l'exception du roi, de Monsieur et du comte d'Artois, tous les autres convives sont des dames de la cour. La gravure de Moreau nous montre, sous l'éblouissement des lustres, la longue table magnifiquement servie et surmontée de trois surtouts. Assise à l'une des extrémités, la reine, à demi cachée par sa dame d'honneur, se détourne vers le spectateur, tandis que le roi cause avec M. de Caumartin, debout auprès de lui. Le festin ne dura qu'une heure

et demie « et les autres tables, nous dit *le Mercure de France*, ont été mal servies, non à défaut de victuailles, mais par le peu d'intelligence de ceux qui présidaient. Les ducs et pairs, entre autres, ont dîné avec du beurre et des raves, parce que Sa Majesté ayant sorti de table promptement, il a fallu lever toutes ces tables. Du reste, on peut juger de la profusion de ce jour par la viande de boucherie seule dont il a été consommé 102,000 milliers. »

A six heures et demie, commença le feu d'artifice. On n'avait rien épargné pour le rendre superbe. Sur une base de maçonnerie s'élevait un groupe de rochers surmonté du temple de l'Hymen et orné de diverses allégories. Mais comme il avait fait mauvais temps, plusieurs pièces

manquèrent et le peuple s'indigna à certains moments contre le maître artificier.

Moreau a choisi l'instant où le bouquet est tiré. Les fusées sillonnent le ciel comme des serpents de feu; à toutes les fenêtres, jusque sur le toit des maisons, les spectateurs violemment éclairés battent des mains ; les têtes et les bras s'agitent dans un même mouvement d'allégresse, l'enthousiasme est à son comble.

Si cette journée clôturée par une brillante illumination tourna tout à l'honneur de l'édilité parisienne, l'organisation du bal qui eut lieu le surlendemain laissa beaucoup à désirer. On croirait vraiment lire, dans *le Mercure de France* du 29 janvier 1782, le compte rendu d'une fête contemporaine par l'un de nos quotidiens : « Le bal qui a eu lieu cette nuit à la ville était détestable par la difficulté d'y aborder en voiture, malgré toutes les dispositions prises à cet effet, pour la cohue immense qui s'y est trouvée en plus grand nombre que n'en pouvait contenir la superficie de l'hôtel, enfin pour l'espèce de monde dont la plus vile canaille de Paris faisait la plus grande partie. »

Après que Leurs Majestés eurent soupé au Temple, la reine, sans être attendue à la fête, s'était habillée chez le sieur Buffault, trésorier de la cité; elle parut au bal, suivie d'une quarantaine de dames, pour témoigner sa satisfaction des solennités de l'avant-veille organisées en son honneur. Telle était la presse que Marie-Antoinette s'écria à un moment : « J'étouffe ! » et que le roi dut lui faire place à coups de coudes. Moreau a représenté cette entrée imprévue. Dans le vestibule qui précède la salle brillamment illuminée, le roi s'avance, son masque à la main, en grand domino blanc; la reine en vêtement flottant est vue de face, adressant la parole aux personnes de sa suite. Autour d'eux se bouscule, chante et rit la foule des arlequins, des pierrots et des polichinelles. Au fond, l'on aperçoit l'estrade de l'orchestre et la masse des danseurs qui continue de tourbillonner.

Avant de mener à bien un travail d'aussi longue haleine, quelles complications Moreau n'eut-il point à résoudre ! Dès le 22 août 1782, il avait présenté au bureau de la Ville une première esquisse, indiquant d'une façon très sommaire les grandes lignes de ses compositions; la commande accordée sur le vu de ses simples projets devait être terminée vingt mois plus tard, moyennant un prix de 40,000 livres soldé à plusieurs échéances. La prolongation de ce délai, presque dérisoire, pro-

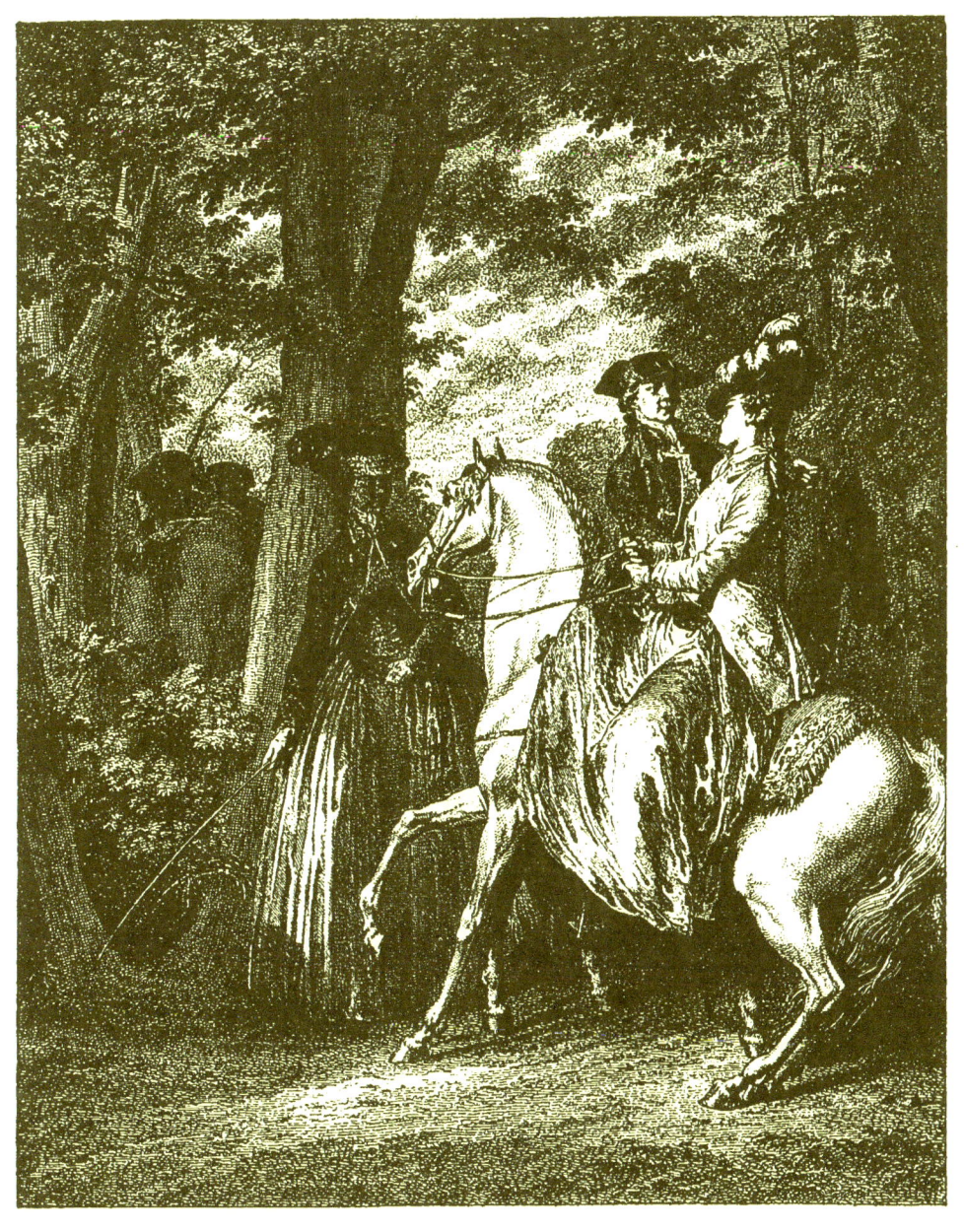

LA RENCONTRE AU BOIS DE BOULOGNE.
Dessin de J. M. Moreau le Jeune. — Réduction d'une épreuve de la gravure de Henri Guttenberg.
(Collection de M. Henry Lacroix.)

voqua à la suite d'avertissements réitérés une assignation devant le prévôt des marchands ; il s'agissait de résilier le contrat et d'exiger la restitution de 29,000 livres déjà perçues. Si l'on n'en vint pas à ces mesures extrêmes, du moins l'artiste fut-il obligé de renoncer à une gratification de 5,000 livres stipulée lors de la convention primitive. Cependant, obstiné de sa nature, il se réservait de revenir à la charge et, en janvier 1789, lorsque ses planches enfin achevées eurent satisfait les juges les plus prévenus, il fit de nouveau valoir ses prétentions. Comme les finances de la municipalité se trouvaient en assez mauvais état, il fallut consulter, sur l'opportunité de la dépense, le roi en personne, qui l'approuva [1].

A vrai dire, Moreau s'est acquitté de sa double tâche avec un art merveilleux ; jamais sa pensée et sa main n'ont paru plus alertes ; rien ne trahit en ces quatre dessins la contrainte imposée par un programme officiel, rien ne laisse deviner combien le graveur a dû peiner sur des cuivres de cette dimension. Bien au contraire, l'on éprouve plutôt l'impression de travaux exécutés dans la liberté de l'inspiration, de scènes prises sur le vif et fixées comme par enchantement.

Ces acclamations en l'honneur de Marie-Antoinette seront les dernières. Bientôt la reine aura beau s'offrir aux regards du peuple, tenant son fils à la main. Quelques acclamations salueront encore le petit prince, mais sa mère ne recueillera qu'un silence gros de menaces, et, en 1785, quand se répéteront, après la naissance du duc de Normandie, ces mêmes cérémonies des relevailles, le morne aspect des rues, au passage du cortège, convaincra la souveraine de son impopularité croissante [2].

Pour faire valoir en Moreau un des côtés les plus caractéristiques de son talent, il a paru plus naturel de rapprocher ses grandes planches les unes des autres sans tenir compte de leur date. Cependant, entre les solennités de 1775 et les réjouissances populaires de 1782, il acquit sa plus haute notoriété, comme peintre des mœurs de son temps.

L'éditeur Prault avait entrepris la publication d'un luxueux ouvrage qui devait contenir cinq cents planches et dignement retracer l'histoire des modes et des costumes en France pendant le XVIIIe siècle.

1. Nous empruntons ces détails à l'intéressant article publié par M. Germain Bapst, dans la *Gazette des Beaux-Arts*, février 1889, sous le titre de : *Quatre Gravures de Moreau le Jeune, pour les fêtes de la Ville de Paris.*
2. Voir pour plus de détails sur ces célèbres journées le bel ouvrage de M. Pierre de Nolhac sur Marie-Antoinette.

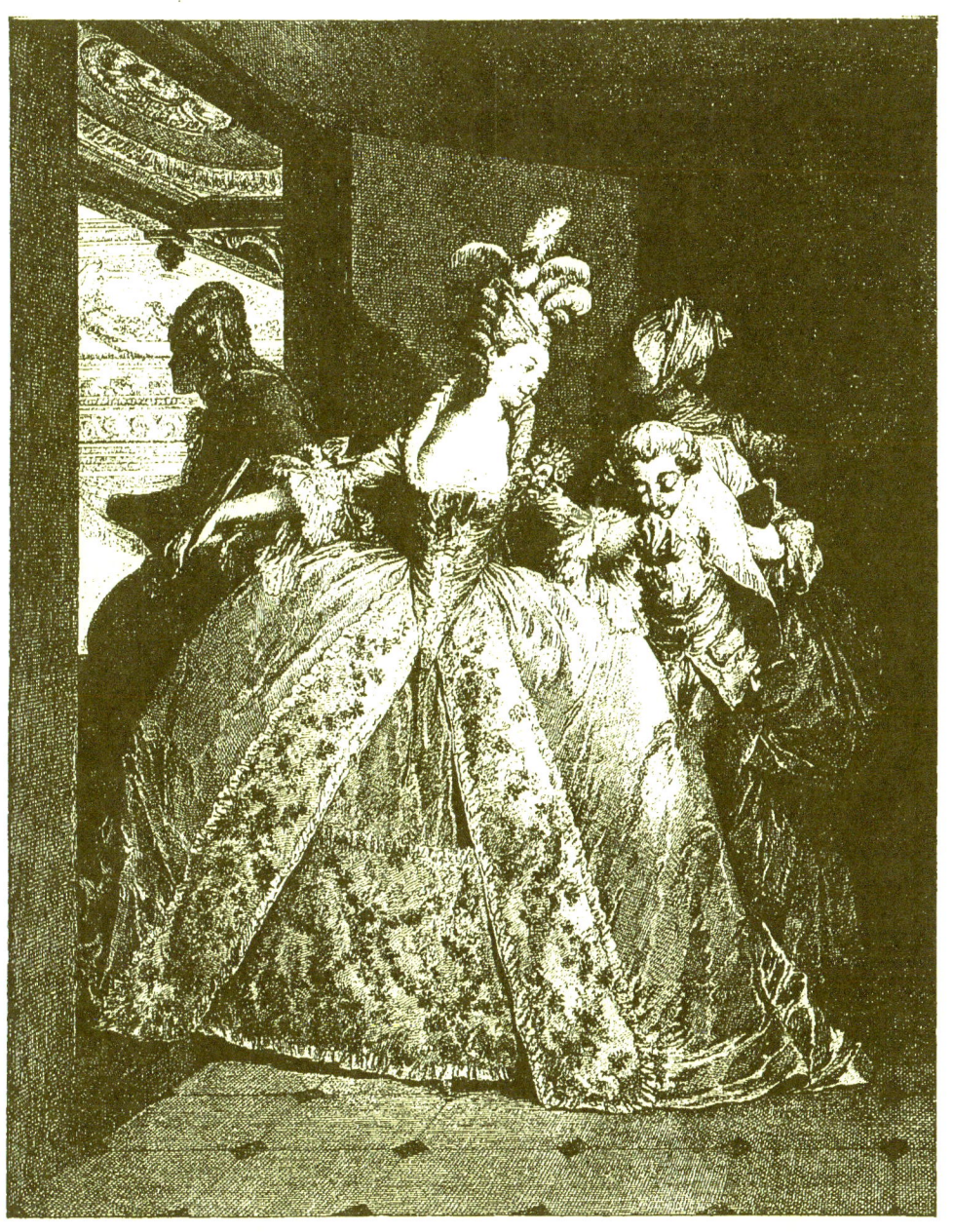

LES ADIEUX.

Dessin de J. M. Moreau le Jeune. — Réduction d'une épreuve de la gravure exécutée par De Launay en 1777.
(Collection de M. Henry Lacroix.)

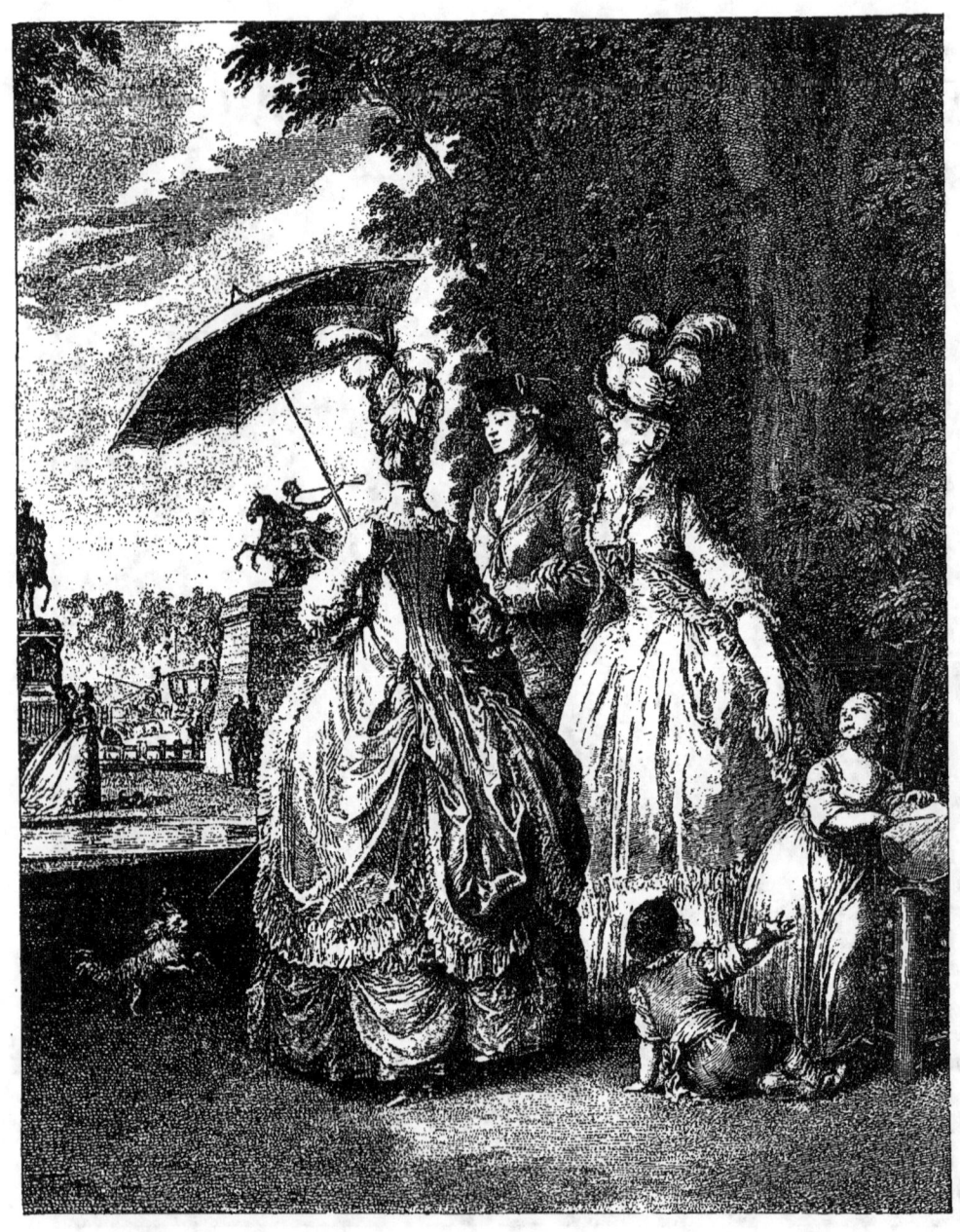

LE RENDEZ-VOUS POUR MARLY.

Dessin de J. M Moreau le Jeune. — Réduction d'une épreuve de la gravure de Carl Guttenberg.
(Collection de M. Henry Lacroix.)

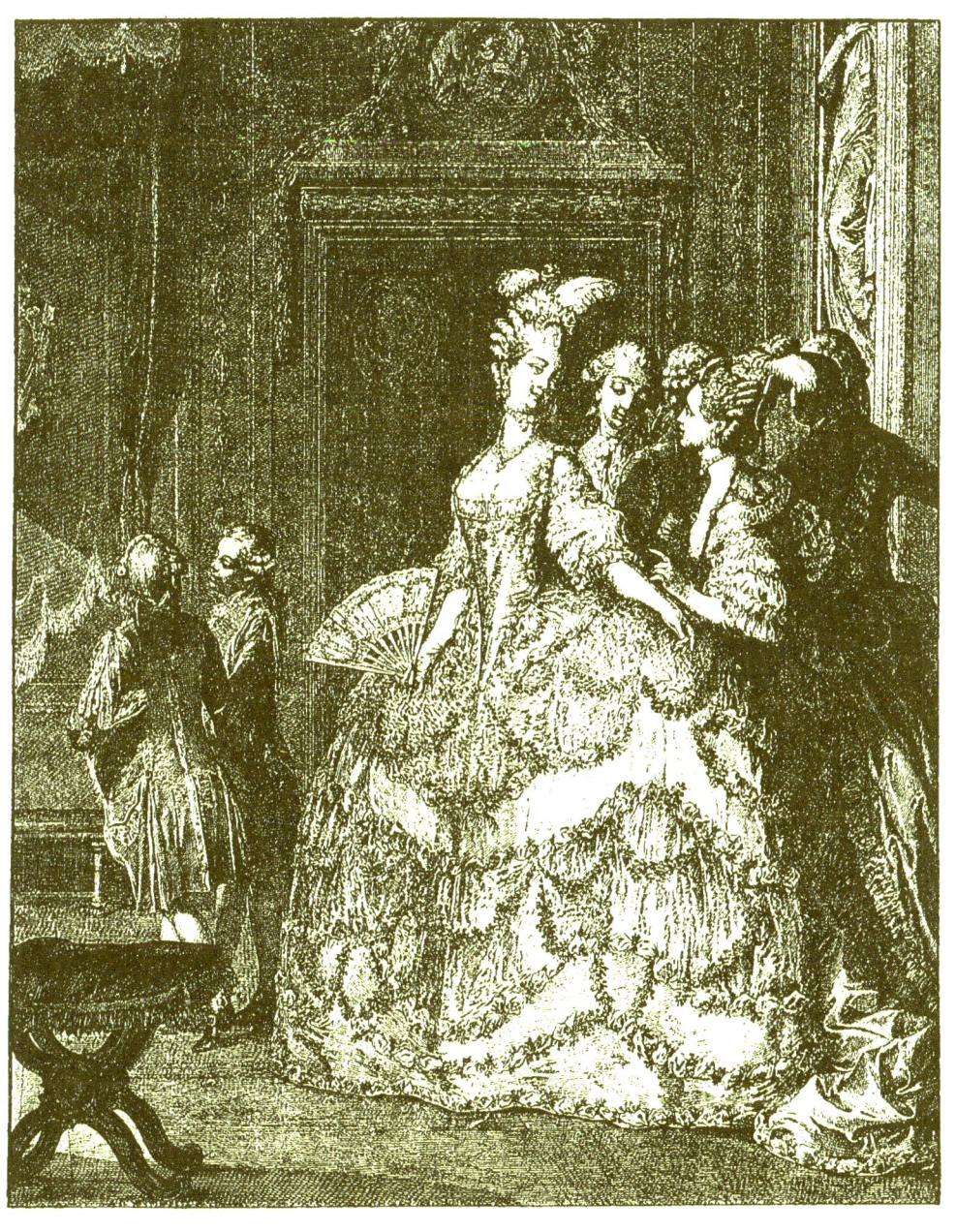

LA DAME DU PALAIS DE LA REINE.

Composition de J. M. Moreau le Jeune. — Réduction d'une épreuve de la gravure exécutée par P. A. Martini, en 1777.
(Collection de M. Henry Lacroix.)

Une première série de douze planches, dessinées par Freudeberg, avait vu le jour en 1773. Une seconde suite, comprenant vingt-quatre compositions confiées à Moreau et annoncée pour 1775, ne parut que deux ans après.

En 1789 elle fut publiée à nouveau, sous le titre de *Monument du costume physique et moral de la fin du XVIII^e siècle*, ou *Tableaux de vie*, accompagnée d'un texte explicatif de Rétif de la Bretonne, ce commentaire devant ajouter au plaisir des yeux l'intérêt d'un récit.

Moreau sut transformer de simples gravures de modes en œuvres d'art exquises, reproduisant avec le tact le plus sûr le ton de la meilleure société au temps de Louis XVI. Freudeberg avait choisi pour thème la vie de plaisir d'une nouvelle mariée. Son successeur prend cette mondaine lorsque la maternité amène pour elle des jours d'épreuve.

La première scène, *la Déclaration de la grossesse*, est empreinte d'une intimité charmante. La jeune femme en négligé du matin est assise auprès d'un guéridon, discutant les premiers symptômes avec sa mère et le médecin. Par la porte entre-baillée, une curieuse prête à leurs confidences une oreille indiscrète.

Dans *les Précautions*, l'intéressante personne descend les escaliers au bras de son mari, ce dernier faisant signe à deux laquais d'avancer la chaise à porteurs où madame doit prendre place.

Puis la malade, en robe flottante, allongée sur une chaise de repos, reçoit la visite et les encouragements de dames plus expérimentées : *N'ayez pas peur, ma bonne amie*, lui disent-elles, tandis qu'un petit abbé badine, en taquinant de ses doigts fluets la dentelle de son jabot.

Toujours occupé de l'enfant qui doit naître, le jeune couple examine une layette de garçon, qu'une lingère apporte en un coffret élégant, et le père répond à la prédiction de la marchande : *J'en accepte l'heureux augure*.

Cet espoir n'est point déçu : pénétrant dans le cabinet de son maître, une soubrette lui jette ce cri : *C'est un fils, monsieur*. En même temps apparaît sur les bras de sa nourrice le nouveau-né, dormant les poings fermés.

Bientôt après le baptême, au bas du péristyle, un carrosse attend *les Petits Parrains*, deux enfants en grande toilette qui s'apprêtent à se mettre en route, précédant leur filleul.

La mère apparaît encore dans *les Délices de la maternité*, mais la mondaine reprend ses droits dans *l'Accord parfait*, dans *la Rencontre au bois de Boulogne* où nous la retrouvons en amazone, la natte sur le

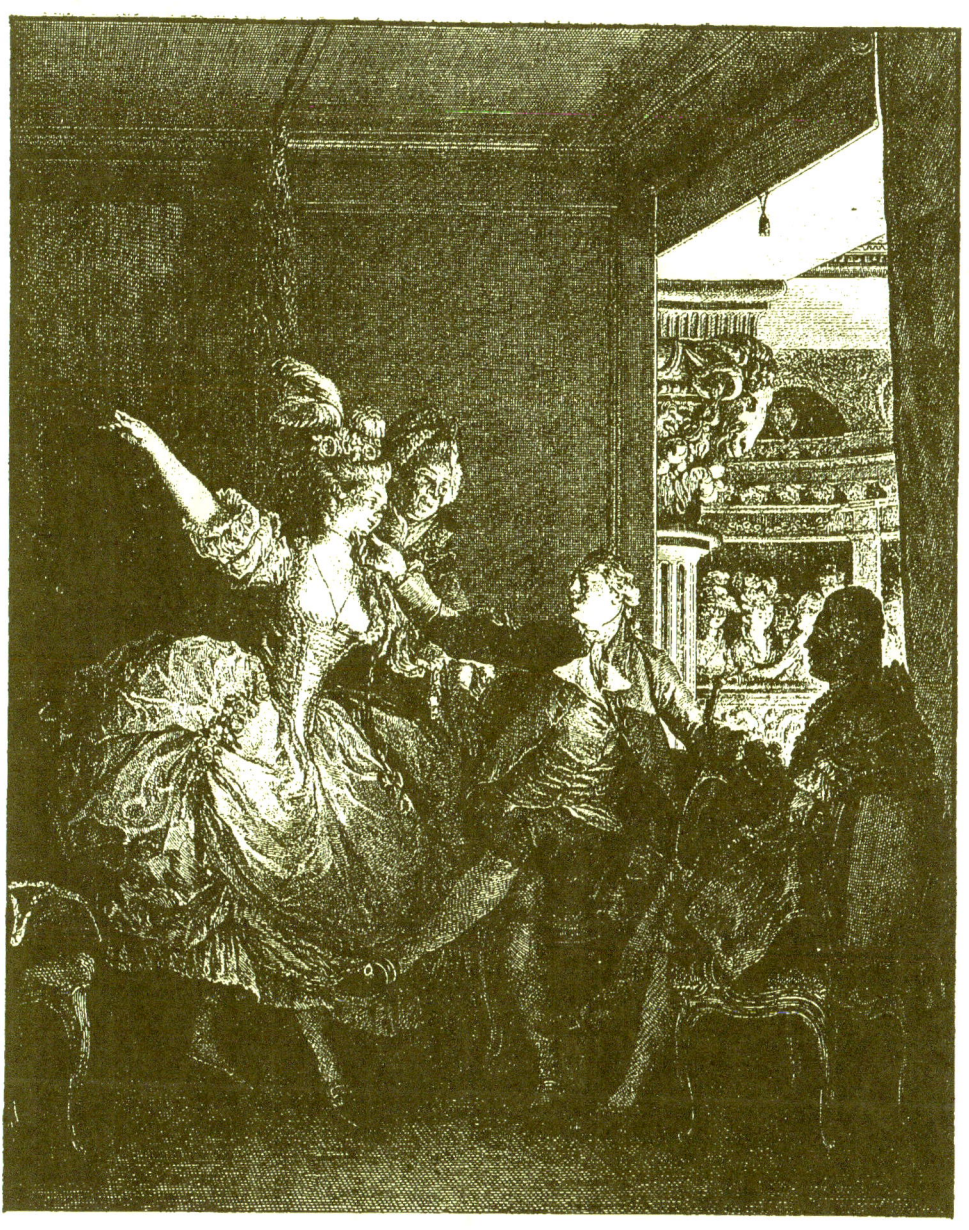

LA PETITE LOGE.

Dessin de J. M. Moreau le Jeune. — Réduction d'une épreuve de la gravure de Patas.
(Collection de M. Henry Lacroix.)

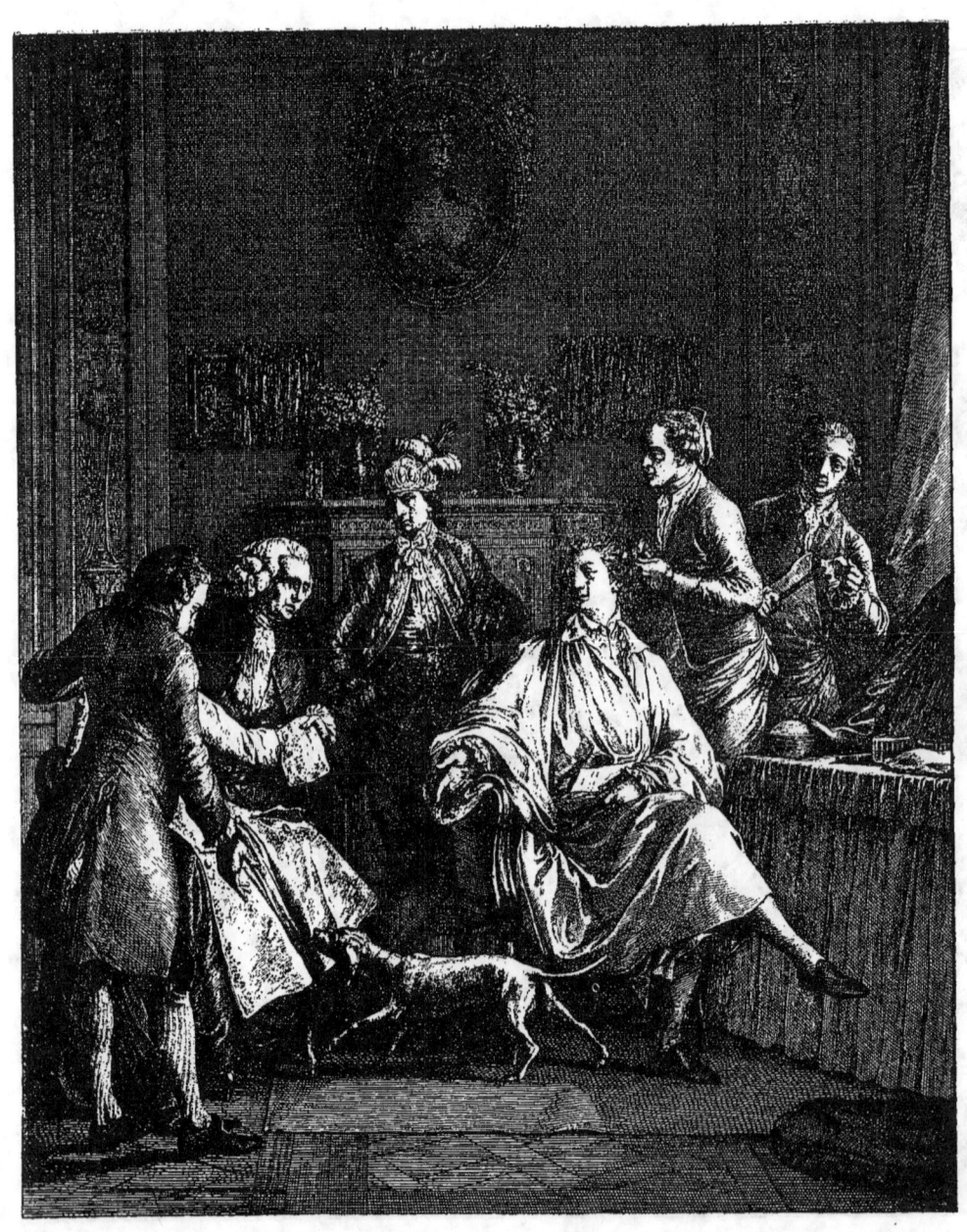

LA PETITE TOILETTE.

Composition de J. M. Moreau le Jeune. — Réduction d'une épreuve de la gravure de P. A. Martini.
(Collection de M. Henry Lacroix.)

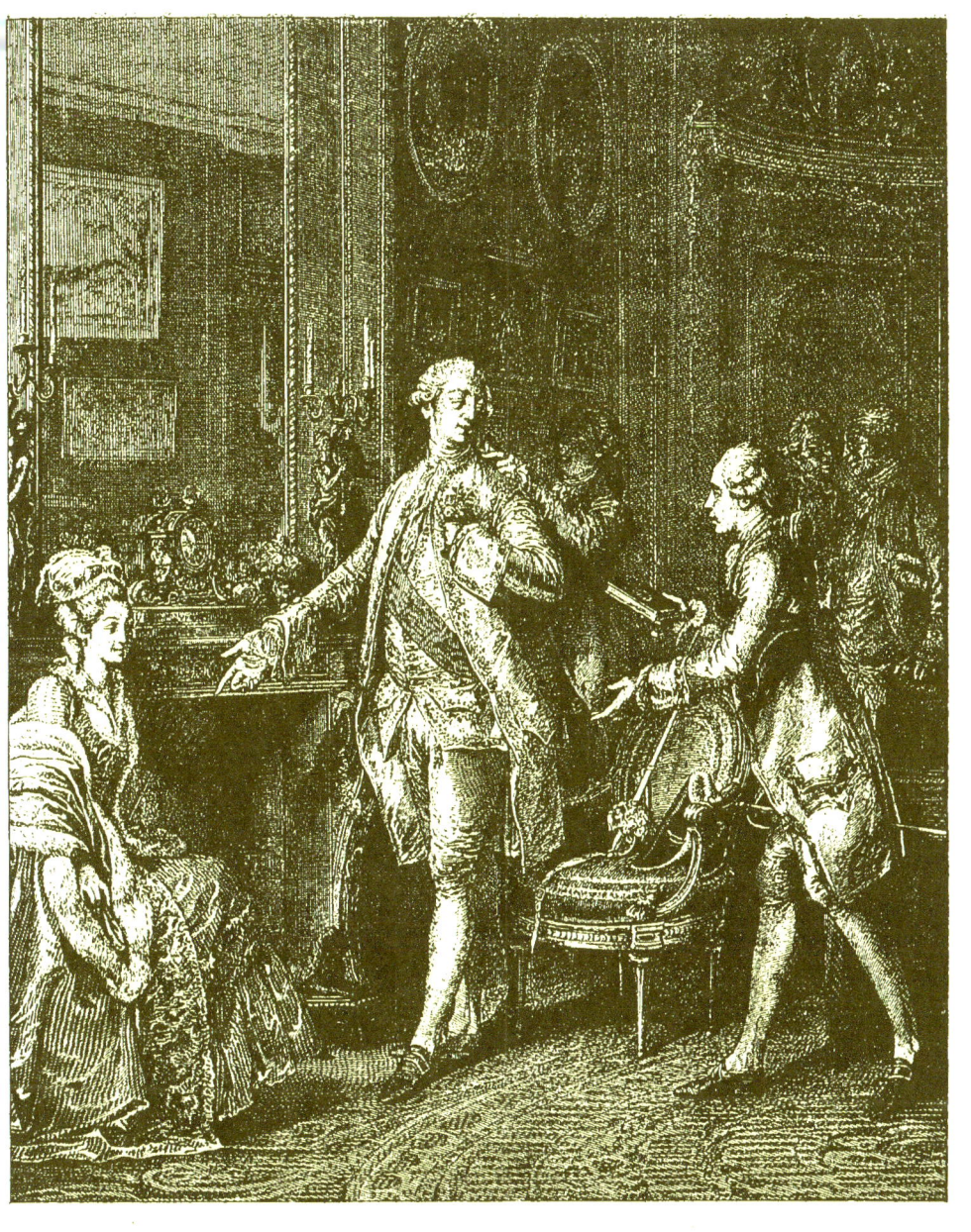

LA GRANDE TOILETTE.

Dessin de J. M. Moreau le Jeune. — Réduction d'une épreuve de la gravure de A. Romanet.

(Collection de M. Henry Lacroix.)

dos, échangeant un regard avec un jeune cavalier; dans *le Rendez-vous pour Marly*, où, vêtue d'une toilette de campagne, elle se prépare à partir avec toute sa famille pour une journée de villégiature.

La voici *dame du palais de la reine*, précédée de deux petits pages. Sa toilette à grands paniers est enguirlandée de volants et de fleurs, sa coiffure est ornée de plumes et de pierreries, son cou ruisselle de diamants. Elle n'est guère moins élégante à l'Opéra, lorsqu'elle reçoit au seuil de sa loge *les Adieux* d'un jeune officier, qui s'incline profondément pour lui baiser la main.

Après la femme du grand monde entrevue dans les artifices de sa

coquetterie ou l'éblouissement de ses parures, voici l'homme de cour non moins soucieux de sa personne. Entouré, dès *son petit lever*, d'une domesticité attentive, il badine avec une marchande de gants ; pendant

ce temps un valet de chambre lui passe ses bas, son maître d'hôtel lui présente son déjeuner, un petit abbé, son secrétaire, attend les ordres pour commencer la correspondance. Nous le revoyons à *sa petite toilette* enveloppé d'un peignoir, confiant sa tête à deux valets ; devant lui

sont épars des fers à friser et des boîtes à poudre; un tailleur aidé de son apprenti étale aux yeux de monseigneur l'habit à la dernière mode qu'il doit revêtir ce jour-là. Plus loin, dans *sa grande toilette*, il s'attache quelques fleurs à la boutonnière et reçoit les hommages d'un jeune auteur qui vient lui faire sa cour et lui offrir sa dernière œuvre.

Après les soucis de l'élégance, les exercices physiques absorbent une partie de son temps. Le voici *aux courses*, il est lui-même à cheval, causant avec un cavalier qui vient de mettre pied à terre. On aperçoit au loin une tribune et des chevaux lancés ventre à terre. Autre passe-temps dans *la Chasse à l'arc ou le Pari gagné*, lorsqu'il montre, à deux jeunes femmes appuyées à une fenêtre, l'oiseau atteint par une de ses flèches.

Dans les estampes intitulées : *la Loge à l'Opéra, le Souper fin, Oui ou non*, nous retrouvons retracées quelques circonstances de sa vie de garçon, circonstances qui conduisent à son mariage.

En effet, dans *la Sortie de l'Opéra*, il descend l'escalier du théâtre avec une jeune femme portant encore la blanche parure des nouvelles mariées.

Enfin, deux scènes à demi champêtres : *la Partie de whist ou la Soirée de château* et *le Seigneur chez son fermier*, nous montrent le petit maître dans ses terres en compagnie de ses voisins ou de ses tenanciers.

Bien que cette énumération puisse paraître fastidieuse et certains détails puérils, chacune des estampes mérite une mention spéciale. Si les sujets ainsi expliqués semblent dépourvus d'intérêt, un tout autre sentiment résulte de leur examen. Moreau le Jeune a appliqué à un milieu tout différent la sincérité de Chardin ; avec des moyens d'expression non moins divers, il a dépeint l'existence brillante des gens de qualité, comme l'honnête peintre de la bourgeoisie avait saisi, quarante ans plus tôt, l'aspect patriarcal du foyer domestique, les occupations et les joies paisibles des intérieurs modestes.

Les détracteurs du xviiie siècle ont classé Moreau le Jeune au nombre « des plus habiles pour habiller et faire marcher la poupée de 1780 et tant ». En employant des termes moins dédaigneux, reconnaissons que ce don d'exprimer la grâce féminine n'est pas son moindre ni son unique mérite. Le goût français, l'arbitre du bon ton dans toute l'Europe, revit dans le *Monument du Costume,* sous son aspect le plus caractéristique et le plus délicat.

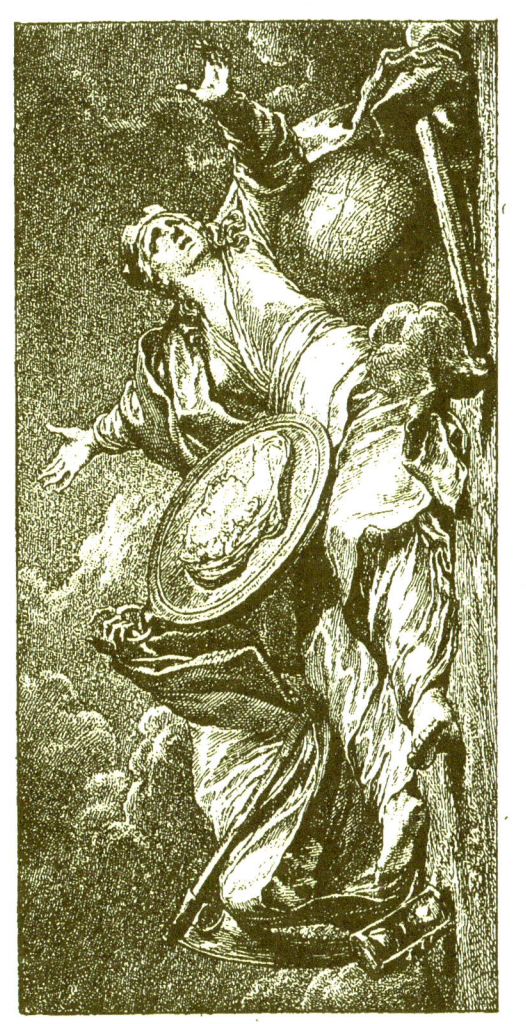

MÉDAILLON DE MARIE-THÉRÈSE D'AUTRICHE, REINE DE HONGRIE, AVEC LES FIGURES DE LA HONGRIE ET DE LA MORT.

Gravé par J. M. Moreau le Jeune, d'après L. Durameau (1781). — *(Chalcographie du Louvre.)*

C'était l'époque où la noblesse du sang coudoyait dans les salons l'aristocratie du talent ; aussi la politesse n'avait jamais été plus exquise, la conversation plus brillante, le scepticisme plus spirituel. Le charme de cette société si peu sévère qui, au milieu de ses dérèglements, garda toujours le culte des choses de l'esprit et de l'art, revit en cette suite d'estampes. En les feuilletant, on s'explique plus aisément ce mot de Talleyrand : « Qui n'a pas vécu dans les années voisines de 1789 ne sait pas ce que c'est que le plaisir de vivre. »

S'il a excellé à dessiner les personnages principaux, Moreau ne s'est pas montré moins habile pour grouper autour d'eux les silhouettes épisodiques ; petits abbés, solliciteurs ou courtisans, filles de chambre et laquais, ouvreuses ou marchandes à la toilette, gens subalternes qui, par leur habileté à ourdir des intrigues, tiennent tant de place dans la comédie humaine, sont esquissés par un subtil observateur, du trait le plus sûr et le plus fin.

En outre, le cadre s'harmonise à merveille avec les figures qu'il renferme. En s'occupant des acteurs, Moreau apporte le même soin aux décors dont il les environne. Non seulement, les modes sont reproduites dans leurs moindres particularités avec une exactitude qui satisferait le costumier le plus méticuleux, mais les détails des appartements et du mobilier sont notés avec une incroyable précision. Paravents et guéridons, consoles supportant des vases de fleurs, ornements de lambris et draperies des tentures, mille objets d'agrément ou d'utilité forment un ensemble à souhait pour ravir les futurs archéologues.

En faisant œuvre d'analyste aussi scrupuleux, Moreau semble avoir prévu l'aveuglement de la génération prochaine ; son *Monument du costume* demeure le plus éloquent des témoignages en faveur de l'art Louis XVI.

Les graveurs ont fort bien rempli leur tâche en conservant aux estampes l'aspect blond et léger des modèles primitifs. Les études partielles, qu'on croit avoir été faites d'après la femme de l'artiste, comptent parmi ses plus charmants dessins. Deux d'entre ces études exécutées aux trois crayons font partie de la collection Roederer, à Reims. Les compositions définitives étaient lavées au bistre, tels *le Lever* et *Oui ou non*, dont M. Edmond de Rothschild est l'heureux possesseur.

CHAPITRE VI

Les illustrations de Rousseau et de Voltaire.

Si Cochin osa publier dans *la Malebosse* une caricature contre Voltaire, la plupart de ses confrères, y compris Moreau, confondirent dans une même admiration le patriarche de Ferney et le reclus d'Ermenonville.

A ses contemporains las de conventions, Jean-Jacques découvrait par instants la vraie nature, et pour n'être pas ébloui par le magique coloris de ses tableaux, pour démêler les paradoxes sous les apparentes vigueurs de sa dialectique, en un mot, pour résister à l'entraînement de cette éloquence passionnée s'adressant surtout à l'imagination, il fallait une force d'âme peu commune.

Ce fut en 1773 que Moreau entreprit l'illustration des œuvres de Rousseau. La façon dont il l'a traduit, le type plein de séductions sous lequel il a réalisé le personnage de Julie témoignent de sa connaissance approfondie de l'auteur. Bien plus, quelques pièces, où s'affirme sa sympathie d'une manière encore moins équivoque, permettent de le classer au nombre des plus fervents admirateurs que Grimm appelle ironiquement les dévots de Rousseau.

Dans l'asile offert à sa sauvagerie réelle ou affectée, le vieillard partageait ses loisirs entre son épinette et ses travaux de botanique. Aussi Moreau nous le montrera en un petit portrait vraiment documentaire,

revenant d'herboriser dans le parc. De même, quand surviendra cette mort subite faussement attribuée par quelques contemporains à un suicide, Moreau retracera les derniers moments du philosophe, écrivant en guise de légende ce dernier cri d'enthousiasme « Oh! ma chère femme, rendez-moi le service d'ouvrir la fenêtre afin que j'aie le bonheur

de voir encore une fois la verdure. Comme elle est belle ! Que le jour est pur et serein. — Oh ! que la nature est grande ! — Voyez le soleil

dont il semble que l'aspect riant m'appelle. — Voyez vous-même cette lumière immense. — Voilà Dieu, oui Dieu lui-même qui m'ouvre son sein et qui m'invite enfin à aller goûter cette paix éternelle et inaltérable que j'avais tant désirée. »

Le parc de M. de Girardin servit à la fois à Rousseau de retraite et de sépulture. Il fut enterré dans l'île des Peupliers jusqu'au 11 octobre 1794, jour où ses cendres furent solennellement transportées au Panthéon.

L'artiste prit soin de dessiner d'après nature le modeste cénotaphe et les ombrages qui l'entourent ; même il ne craignit pas d'agenouiller sur la rive une vieille femme dans l'attitude de la prière, hommage trop significatif que la Sorbonne fit effacer. Enfin, en 1782, il dédie aux bonnes mères une *Arrivée de J. J. Rousseau aux Champs-Élysées*, gravée par Macret et décrite en cette légende : « Socrate, environné de Platon, Montaigne, Plutarque et plusieurs autres philosophes, s'avance sur les bords du Léthé pour recevoir J. J. Rousseau ; divers génies se disputent l'avantage de retirer, de la barque du nautonier Caron, les ouvrages immortels de ce philosophe. Diogène, satisfait d'avoir enfin trouvé l'homme qu'il cherchait, souffle sa lanterne. Le second plan présente Le Tasse et Sapho, le troisième, Homère et les guerriers qu'il a chantés ; dans l'éloignement, Voltaire s'entretient avec un grand prêtre. »

Si la valeur de ces planches est relative, aucune profession de foi ne renseignerait plus complètement sur les dispositions morales de l'artiste. Les vignettes, qu'il acheva en 1782, furent accueillies avec une extrême faveur et, sous l'influence d'un enthousiasme commun au siècle finissant et à l'ère qui s'ouvre, se succéderont, de 1789 à 1810, six éditions de Rousseau ornées de gravures.

Moreau a commencé par le roman de *la Nouvelle Héloïse* dont ses illustrations demeurent le plus éloquent commentaire, bien autrement littéral que la version de Gravelot.

S'il est permis de choisir dans cet incomparable ensemble, mettons hors de pair *le Premier Baiser de Julie*, *le Clavecin*, *l'Inoculation de l'amour*.

On ne saurait spiritualiser davantage l'entraînement de la passion. Avec quel chaste abandon Julie s'élance vers Saint-Preux, quel duo délicieux que ce concert, où les âmes aussi vibrent à l'unisson, quelle poignante émotion dans la scène où le jeune homme agenouillé, près du lit de la malade, porte à ses lèvres la main qu'elle lui abandonne ! La dispute de Saint-Preux et de mylord Édouard, l'accablement douloureux de la nouvelle Héloïse devant la colère de son père, lorsque le vieillard

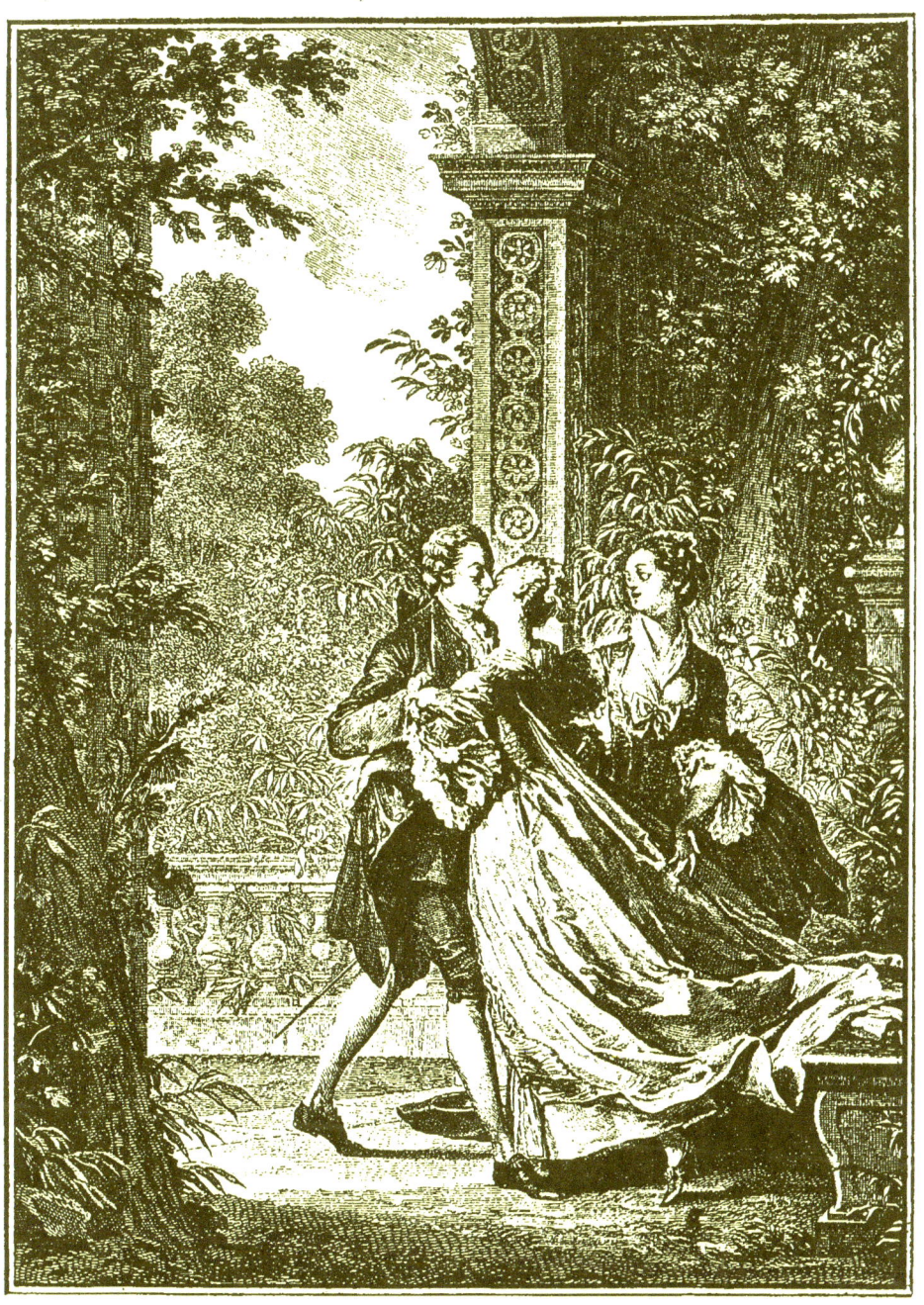

LE PREMIER BAISER DE L'AMOUR.

(Œuvres de J. J. Rousseau, 1774-1783, *la Nouvelle Héloïse*.) — Gravé par N. Le Mire, d'après J. M. Moreau le Jeune.
(Collection de M. Henri Béraldi.)

lève la main sur elle et que la mère s'efforce en vain de la protéger, l'empressement de Julie à voler au secours de son fils, enfin la scène de désolation qui suit la mort de l'héroïne ne sont pas exprimés avec un moindre sentiment du pathétique. Ne semble-t-il pas que l'émotion animant ces pages ait attendri le dessinateur, gagnant à la fois son cœur et sa main? Ainsi Moreau n'est pas seulement un impassible témoin ou

un observateur clairvoyant, il peut aborder les sujets les plus touchants et déployer au besoin des facultés supérieures relevant moins de la science que de l'inspiration.

Des douze beaux dessins de *la Nouvelle Héloïse* exécutés dans le format de l'in-quarto, puis réduits, on peut rapprocher les huit compositions dont Moreau accompagne le plan d'éducation chimérique développé dans l'*Émile*. Le décor champêtre où apparaissent souvent Jean-Jacques et son élève révèle un paysagiste de race et, lorsque Moreau montre au

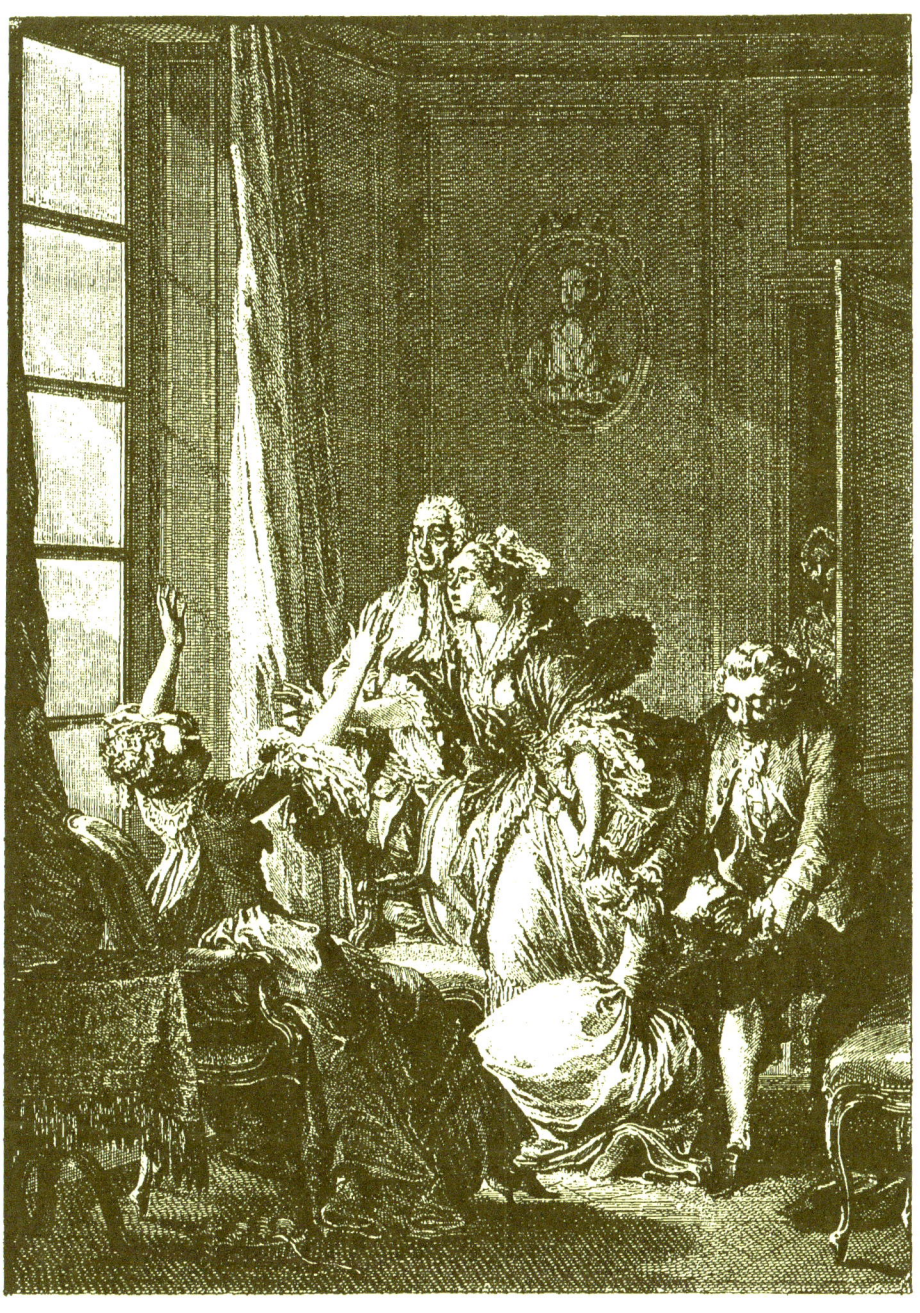

COMPOSITION DE J. M. MOREAU LE JEUNE.
pour l'illustration de *la Nouvelle Héloïse* (lettre VI, 5e partie).
Fac-similé d'une épreuve de la gravure de N. Le Mire. — (Collection de M. Henry Lacroix.)

sommet d'une colline le philosophe en compagnie du vicaire savoyard, il déroule à leurs yeux, dans un panorama grandiose, toute la magnificence de la nature alpestre. Est-il besoin de signaler, comme pendant à l'*Inoculation de l'amour*, le Souper d'Émile et de Jean-Jacques en compagnie de Sophie et de ses parents? L'artiste a-t-il rien exprimé de plus délicat que le trouble de la jeune fille ?

Parmi les huit autres vignettes destinées aux œuvres secondaires, on peut mentionner les frontispices du *Dictionnaire de Musique*, de l'*Amant de lui-même*, de l'*Engagement téméraire*, du *Devin de village ;* cette dernière illustration restant inférieure aux gracieuses mélodies qu'elle accompagne.

On connaît les constantes inimitiés des deux maîtres de l'opinion, inimitiés ne leur laissant de commun que leurs admirateurs.

Ainsi le couronnement de Voltaire avait précédé dans l'œuvre de Moreau l'apothéose de Jean-Jacques.

L'incident eut lieu le 30 mars, sur la scène du Théâtre-Français, devant la troupe des acteurs et un public électrisé.

La présence de Voltaire de passage à Paris, chez son neveu, le marquis de Villette, attirait sans cesse une foule enthousiaste dans les salons et sous les fenêtres de l'hôtel ; ce soir-là le célèbre vieillard assistait à la sixième représentation d'*Irène*, à l'avant-scène des secondes, entre MM. Denis et de Villette. Quand la toile se releva à l'achèvement de la tragédie, on aperçut, au milieu du théâtre, le buste de l'auteur, et tous les artistes tenant des guirlandes et des couronnes, rangés en demi-cercle autour du piédestal. M^{lle} Vestris s'avança au bord de la rampe pour réciter une poésie improvisée par le marquis de Saint-Marc, et commençant par ce quatrain :

> Aux yeux de Paris enchanté,
> Reçois en ce jour un hommage
> Que confirmera d'âge en âge
> La sévère postérité.

L'estampe gravée par Gaucher, sur le dessin de Moreau, ne fut achevée qu'en 1782. « C'est au génie de M. Moreau, disait *le Mercure de France*, qu'on est redevable de l'expression, du sentiment et des grâces qu'il a su répandre dans ce sujet, ainsi que de la chaleur et de

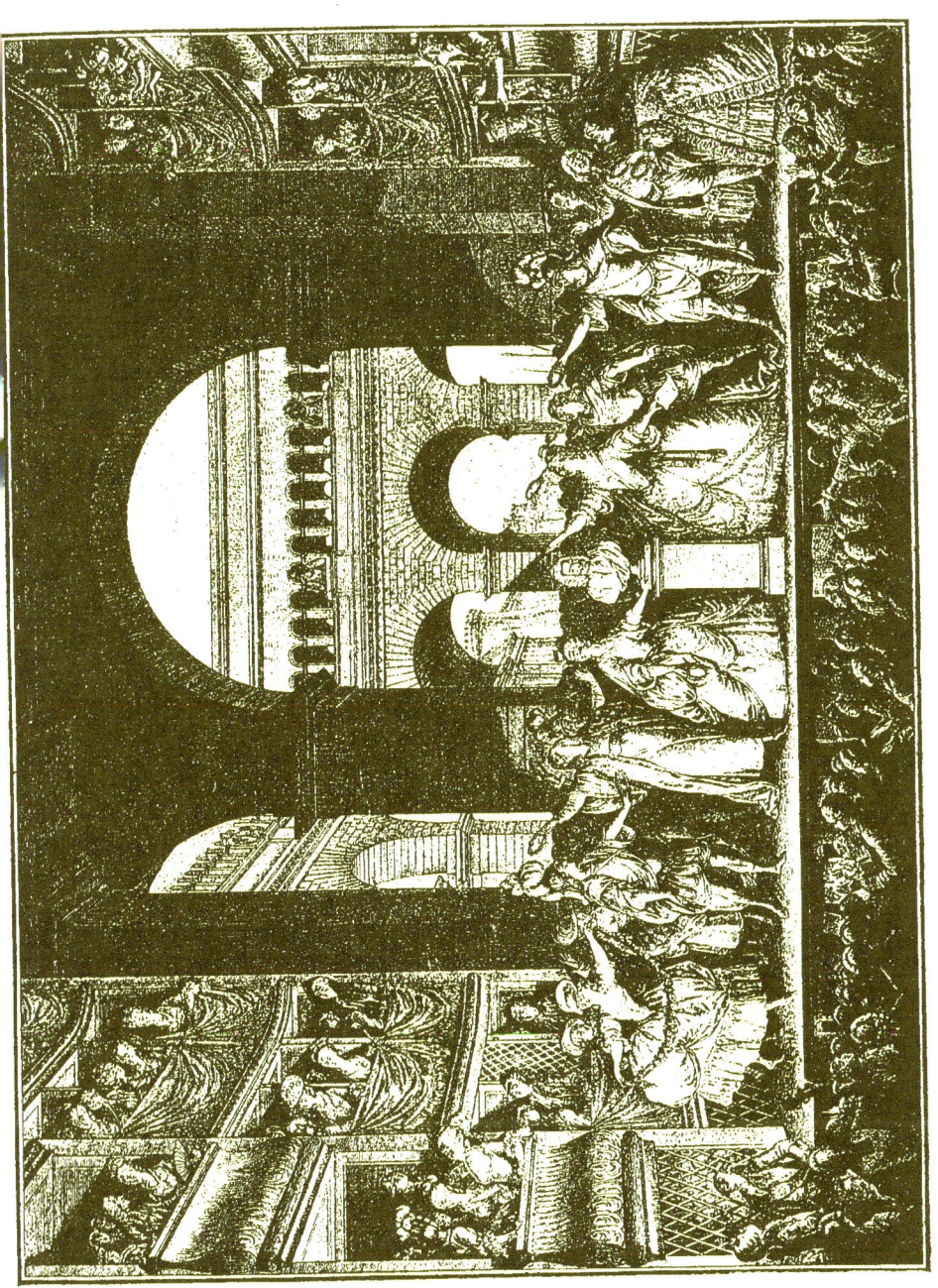

COURONNEMENT DE VOLTAIRE SUR LE THÉATRE-FRANÇAIS, LE 30 MARS 1778,
après la sixième représentation d'*Irène*. — Dessin de J. M. Moreau le Jeune.
Réduction d'une épreuve de la gravure de Ch. E. Gaucher. — (Collection de M. Henry Lacroix.)

l'enthousiasme avec lequel il l'a exécuté. On s'est efforcé de rendre dans la gravure toutes les beautés de l'original. Elle paraîtra vers la fin

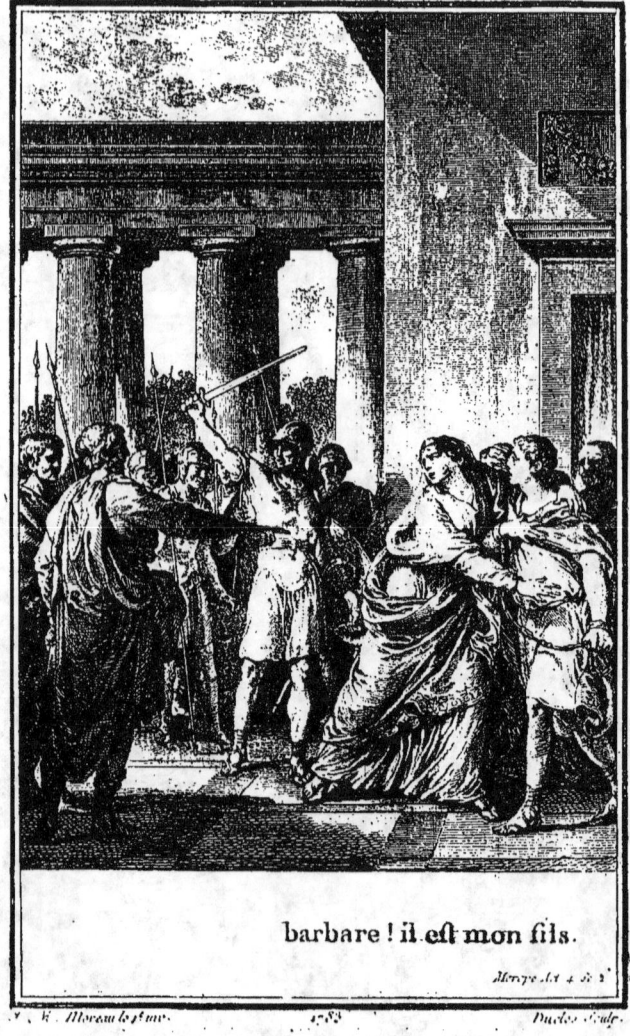

MÉROPE.
Vignette de J. M. Moreau le Jeune, pour l'édition de Kehl des Œuvres de Voltaire.

de janvier 1782. » Parue en réalité deux mois après, cette estampe se vendait six livres.

Voltaire avait compris quel lustre d'habiles vignettes pouvaient ajouter à ses écrits, et il s'en exprimait ainsi à Eisen : « Je commence à

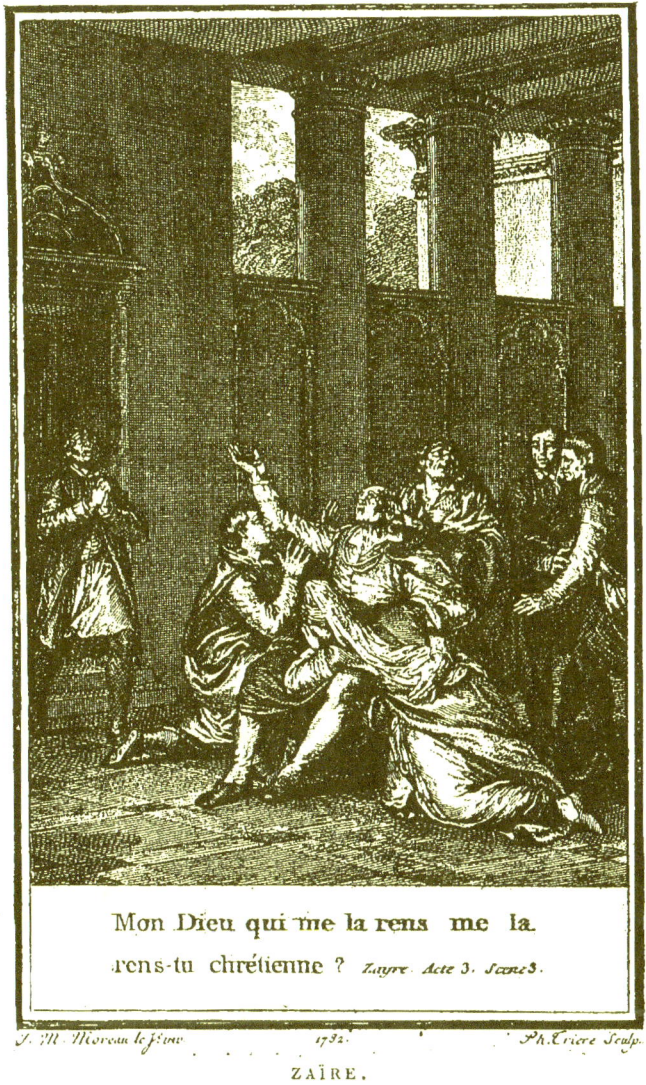

ZAÏRE.

Vignette de J. M. Moreau le Jeune, pour l'édition de Kehl des Œuvres de Voltaire.

croire, Monsieur, que *la Henriade* passera à la postérité en voyant les estampes dont vous l'embellissez. » Quels remerciements n'eût-il pas

adressés à Moreau qui lui consacra la période la plus brillante, puis le déclin de son talent?

Survivant de peu à son triomphe, l'auteur d'*Irène* venait de mourir lorsque Beaumarchais fit construire à Kehl une grande imprimerie, pour publier les œuvres complètes du fécond écrivain. Moreau entreprit à ses risques et périls de les agrémenter de figures. Il en réfère à Beaumarchais dans une lettre du 15 juillet 1782 : « Monsieur, lui écrit-il, je crois devoir employer tous les moyens possibles pour donner de la publicité à mon ouvrage. Je ne puis donc mieux m'adresser qu'à vous, et j'ose me persuader que vous ne me refuserez point, mon affaire ayant trop de rapports avec la vôtre pour que vous ne vous y intéressiez point. »

« Je suis prêt à mettre au jour la première livraison in-8º de mes estampes pour ornée (*sic*) votre belle édition de Voltaire. Quoique je n'aille que de mes propres forces, je vais cependant fort vite puisque voilà vingt planches terminées et vingt-neuf qui sont avancées, et tout cela depuis le mois d'octobre 1781. Il n'est pas possible de mettre plus de zèle pour les souscripteurs et malgré cette promptitude, ils sont lents à venir. Comme vous n'ignorez pas, Monsieur, qu'il ne suffit pas d'avoir du talent vis-à-vis du public, il faut encore parler de soi, je vous prierai donc de me procurer les moyens (sans vous compromettre en aucune manière) de faire parvenir à vos souscripteurs des prospectus pour les mettre au fait de mon entreprise, car ce serait commettre une indiscrétion que de vous en demander la liste[1]. »

Malgré l'incertitude du succès, Moreau commença sur un plan gigantesque cette illustration de soixante-dix volumes. Il comptait orner de six dessins chaque chant de *la Pucelle* et faire tirer cette série une fois terminée, dans les dimensions de l'in-4º et de l'in-8º, mais le nombre insuffisant de souscripteurs le força à réduire le chiffre aussi bien que le format de ses compositions. Entreprises en 1784, elles l'occupèrent cinq ans et furent réunies en collection hors texte, pour être vendues chez l'auteur, rue du Coq-Saint-Honoré, avec un titre dessiné et gravé de sa main.

L'œuvre est dédiée à Frédéric-Guillaume de Prusse, prince sceptique et lettré dont on trouve, en guise de frontispice, le portrait allégorique; elle débute par dix illustrations consacrées à *la Henriade*.

1. Lettre citée par le baron Portalis dans son ouvrage : *les Dessinateurs d'illustrations du XVIII* siècle*.

Les Français, a-t-on dit, n'ont pas la tête épique, Voltaire moins que tout autre ; sa froide apologie en faveur de la tolérance ne pouvait ins-

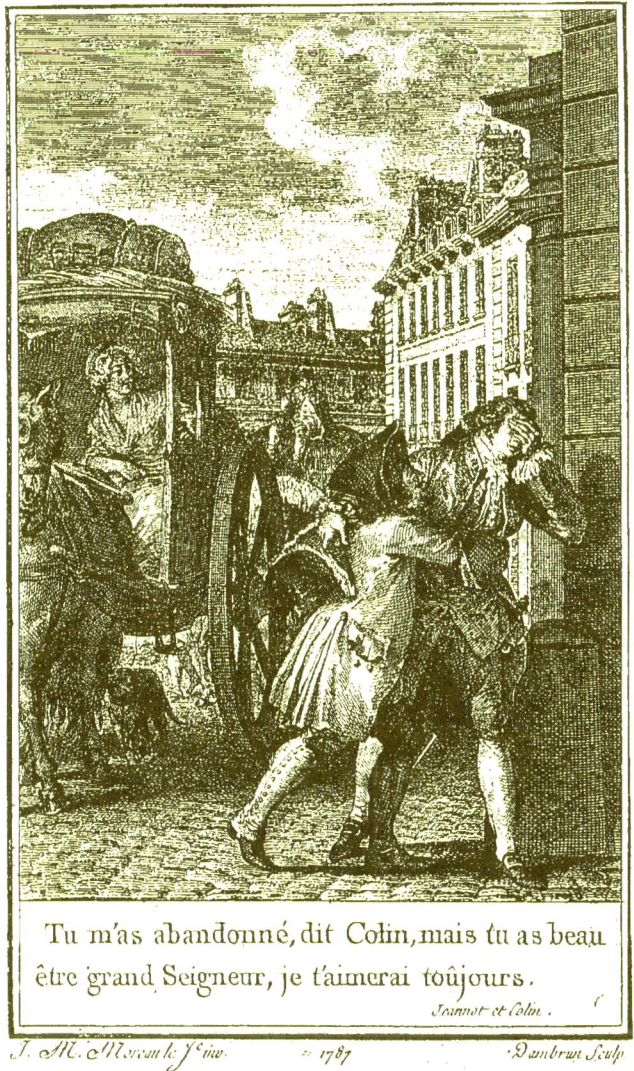

JEANNOT ET COLIN.
Vignette de J. M. Moreau le Jeune, pour l'édition de Kehl des *Œuvres* de Voltaire.

pirer l'artiste à l'égal des véhémentes déclamations et des sentimentalités de Rousseau. Aussi dans ses dessins comme dans les vers, retrouve-t-on

le plus souvent des abstractions sans caractère et des personnages sans relief.

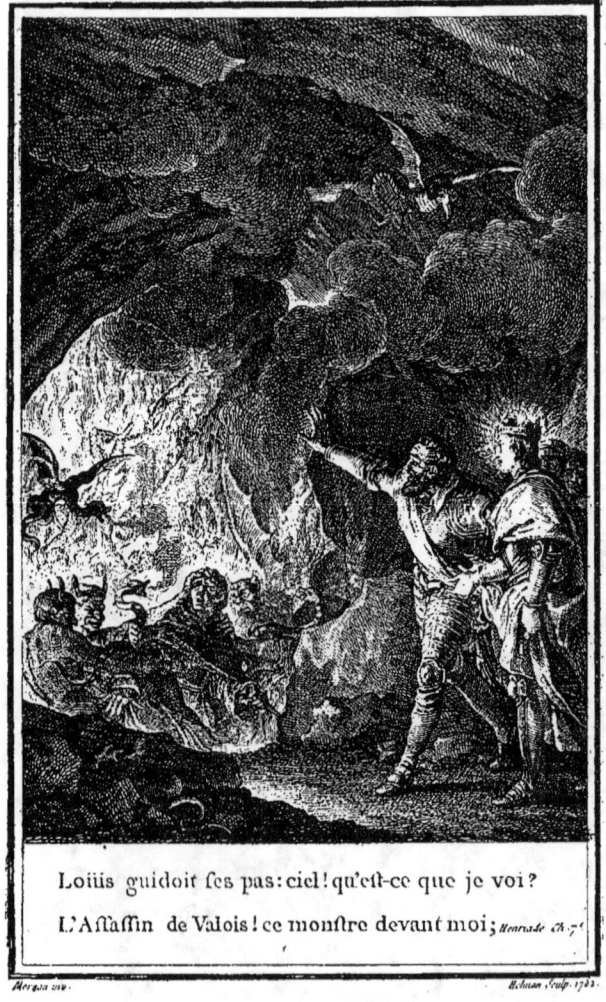

HENRI IV AUX ENFERS.
Vignette de J. M. Moreau le Jeune, pour l'édition de Kehl des Œuvres de Voltaire.

Si Voltaire voulut rivaliser avec le Tasse dans *la Henriade*, peut-être songea-t-il à l'Arioste en composant *la Pucelle*. En tout cas, c'est, pour

l'auteur et la littérature française, une triste page que l'on voudrait pouvoir effacer. Mieux vaut donc passer rapidement sur les vingt et une

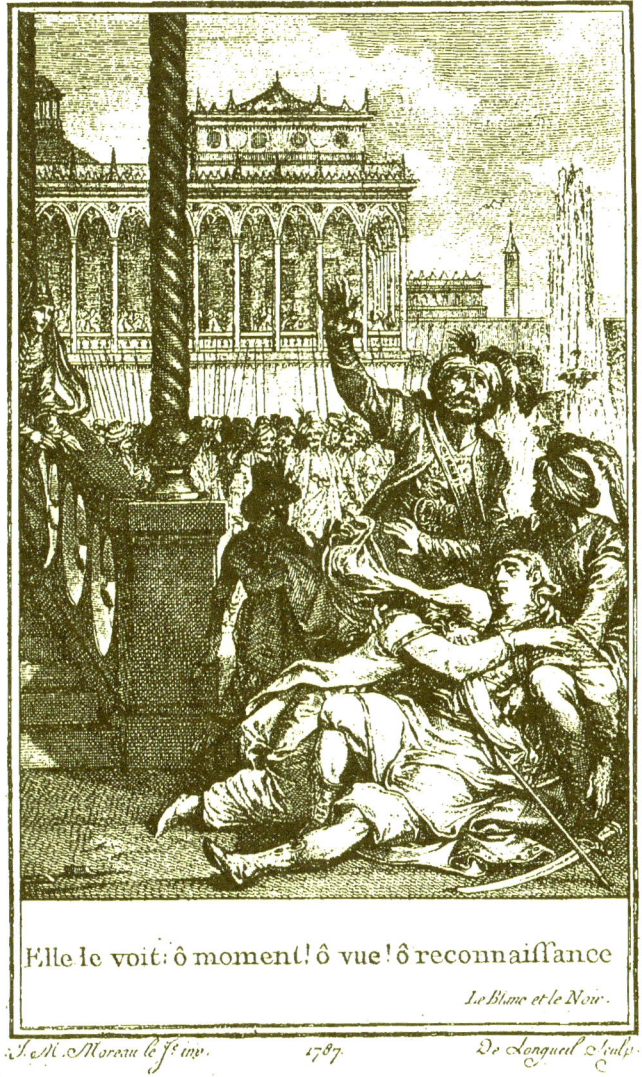

Elle le voit: ô moment! ô vue! ô reconnaissance
Le Blanc et le Noir.

J. M. Moreau le Je inv. 1787. De Longueil sculp.

LE BLANC ET LE NOIR.
Vignette de J. M. Moreau le Jeune, pour l'édition de Kehl des Œuvres de Voltaire.

illustrations de Moreau, elles n'ajoutent rien à son mérite, ne montrent point son talent sous un jour imprévu, et absorbent une activité à

laquelle on souhaiterait un emploi moins avilissant. D'ailleurs, peu d'artistes sont exempts de pareilles compromissions et ne doit-on pas juger avec quelque indulgence les défaillances de cette nature, si l'on songe aux épreuves quotidiennes et aux soucis matériels qui les motivent ?

En ajoutant aux dessins destinés à *la Henriade* et à *la Pucelle* quarante-quatre compositions pour le théâtre comprenant les tragédies et même l'opéra de *Samson*, vingt et une pour les contes et les romans où Moreau se trouve plus à l'aise, enfin trois portraits diversement répartis,

MÉDAILLON DE CHARLES-EMMANUEL, ROI DE SARDAIGNE,
SOUTENU PAR TROIS FIGURES DE FEMMES.
Gravé par L. Lempereur, d'après J. M. Moreau le Jeune. *(Chalcographie du Louvre.)*

on arrive pour sa part, au chiffre considérable de quatre-vingt-dix-sept illustrations. Assurément, comparées à celles de l'*Héloïse* elles paraissent superficielles ; sans se départir de son habileté de disposition ni de sa science acquise, l'artiste y dépasse rarement le médiocre, laissant parfois à désirer sous le double rapport du sentiment et de la sincérité.

Mais ne sont-ce point là précisément les points faibles de Voltaire, dont le prodigieux esprit a tout effleuré sans rien approfondir ? Ne doit-on point reconnaître des mérites d'ordre littéraire mais nullement pittoresques dans l'éblouissante facilité, l'intarissable verve, la débordante ironie qu'il prodigue dans ses vrais chefs-d'œuvre, satires, contes

ou épîtres dirigés contre les pouvoirs établis, comme autant de flèches ne manquant jamais leur but?

Beaumarchais avait réuni en un exemplaire richement relié les dessins originaux dont il se proposait de faire hommage à l'impératrice Catherine. La Révolution l'ayant empêché d'exécuter ce projet, le précieux volume, demeuré longtemps dans la famille de l'écrivain, fut acquis sous le second Empire par une autre souveraine et anéanti en 1871 dans l'incendie des Tuileries.

CHAPITRE VII

Les envois de Moreau aux Salons de l'Académie royale. — Vente de Le Bas.
Voyage de Moreau en Italie.

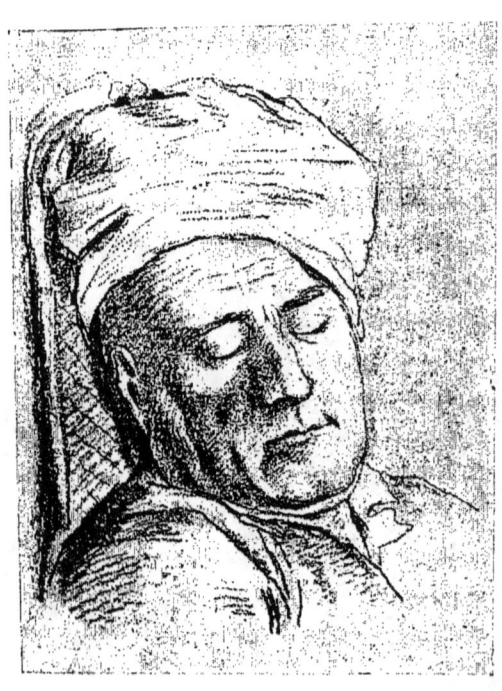

Si Moreau le Jeune prit part dès 1761 aux Expositions de la Jeunesse sur la place Dauphine, son nom figura pour la première fois et d'une façon indirecte en 1777 au Salon de MM. de l'Académie royale, quelques gravures exécutées d'après les dessins du *Roland furieux* et du *Télémaque* y ayant été envoyées par de Launay. Quatre ans plus tard, alors que Moreau fut admis à titre d'agréé à ces Expositions du Louvre, il se fit remarquer non moins par la diversité que par l'importance de ses envois. Il s'imposait à l'attention publique avec trois grands dessins précédemment décrits : *la Revue des gardes-françaises à la plaine des Sablons, l'Illumination ordonnée par le duc d'Aumont pour le mariage du Dauphin avec Marie-Antoinette, le Serment de Louis XVI, à Reims*, ces deux dernières compositions et l'estampe du sacre appartenant au roi. Après ces morceaux

d'importance capitale, le catalogue mentionne de lui vingt-neuf sujets in-4º des œuvres de J. J. Rousseau pour l'édition de Londres, trente-cinq dessins pour l'Histoire de France, plusieurs autres de la même série

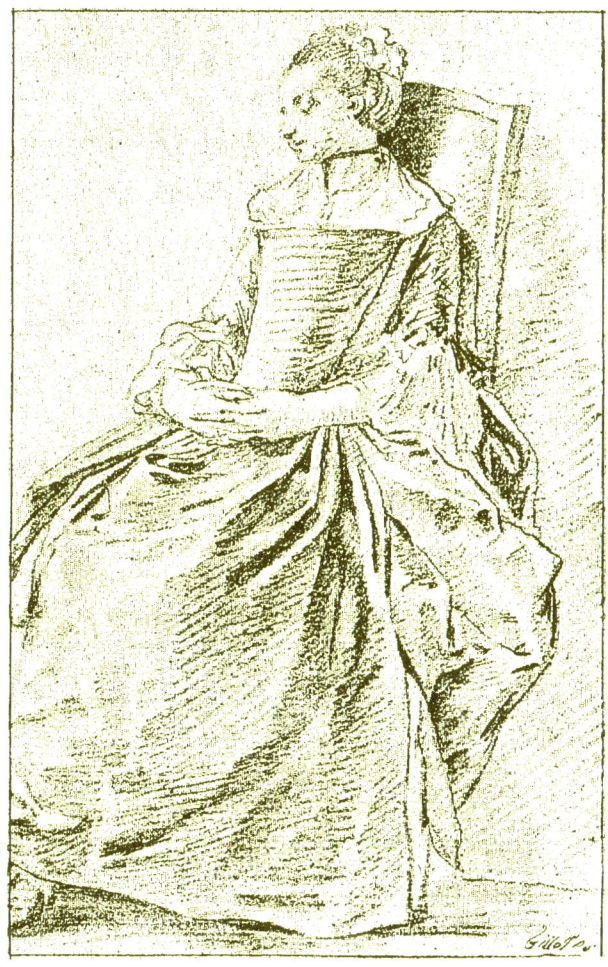

gravés sous la direction de Le Bas, une *Vue de l'orangerie de Saint-Cloud*; *l'Établissement de la Toison d'or par Philippe le Bon*; *l'Arrivée de J. J. Rousseau aux Champs Élysées*; diverses illustrations pour les *Œuvres de Métastase* et la *Henriade*; deux *Têtes de femmes* et une de

vieillard, études au pastel ; le portrait de *Paul Jones*, dessiné d'après nature en 1780.

Si cette énumération semble longue, au moins explique-t-elle comment le compte rendu de l'Exposition a pu donner au nouveau venu la préférence sur Cochin. « On distingue, nous est-il dit, les dessins de M. Cochin, mais la multitude de ceux de M. Moreau, leur supériorité et l'esprit dont ils sont pleins, donnent à cet artiste une distinction très méritée. »

Le Salon de 1783 réservait à Moreau un succès encore plus justifié.

A côté du portrait où Mme Vigée-Le Brun avait peint Marie-Antoinette en gaulle, vêtement négligé emprunté aux modes créoles, portrait qu'on dut retirer devant les moqueries et l'hostilité croissante du public, figuraient les quatre dessins des fêtes offertes à la reine à l'occasion de la naissance du Dauphin. Moreau y avait joint le portrait de Mme de la Ferté, l'allégorie des *Vœux accomplis*, gravée depuis par Simonet et rappelant la convalescence de la comtesse d'Artois, douze illustrations destinées aux œuvres de Voltaire et dédiées à Frédéric-Guillaume, roi de Prusse, un sujet d'histoire romaine représentant Fabricius faisant cuire des légumes ; enfin, deux compositions rappelaient les fêtes projetées à Versailles, toujours en l'honneur du Dauphin, sur l'emplacement de l'orangerie et de la pièce d'eau des Suisses.

Voici en quels termes les critiques du temps apprécient ces envois, mettant quelques réserves à leurs éloges :

« Les quatre dessins de M. Moreau, à l'occasion de la naissance de Mgr le Dauphin, sont étonnants pour l'effet, la composition et les détails intéressants que l'on y voit. On croit que les figures du premier plan sont trop petites pour les autres. Les douze dessins de l'œuvre de Voltaire sont bien composés et réunissent l'expression, le dessin à un grand goût de draperies. Cette collection gravée ne peut que lui faire infiniment d'honneur. On craint que son allégorie n'ait pas le même sort, son Apollon ne pose pas, il est trop raide. Le Temps allonge une jambe comme si une crampe le forçait à cela ; le portrait de la princesse est ressemblant. Il y a du génie dans sa composition, mais elle manque d'effet général. »

Ajoutons que l'Apollon dont il est ici question était tout simplement le médecin de la convalescente, transformé, pour la circonstance, en Esculape.

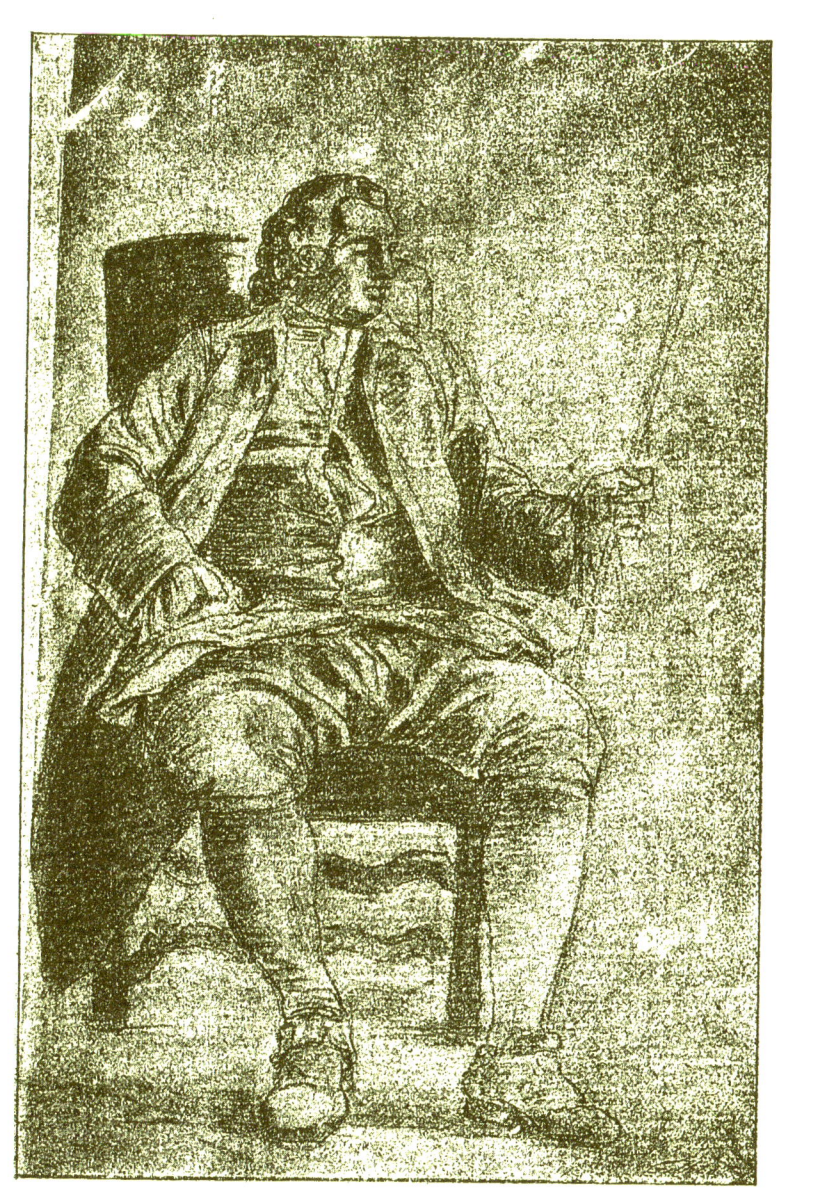

Il semble inutile de suivre plus longtemps Moreau aux Expositions qui se succèdent. Ses envois au Salon de 1785 lui attireront l'observation « de ne pas assez sacrifier à la gloire des arts en cultivant la gravure dans le sens de l'histoire »; funeste avertissement qu'il aura le malheur d'entendre.

Désormais les sujets empruntés soit à Voltaire, soit aux Évangiles, rempliront la plupart de ses cadres. Ces séries n'offrent, du reste, qu'un intérêt relatif, tantôt laissant deviner, tantôt dissimulant à demi, sous des qualités acquises, la métamorphose absolue s'opérant dans sa manière.

Ici se place une circonstance qui fait voir l'artiste sous un jour peu favorable. Calcul prémédité ou contradiction passagère, c'est la seule faiblesse que les biographes aient le regret de signaler dans cette existence pleine de droiture et de probité. Le Bas avait entrepris une illustration du *Nouvel Abrégé chronologique de l'histoire de France,* par le président Hénault, illustration qu'il n'eut pas la consolation de poursuivre au delà du règne de saint Louis. Les tracas résultant de cette affaire, les lenteurs calculées de son ancien élève à livrer les dessins, causèrent au vieillard les plus vifs déplaisirs et contribuèrent non seulement à sa ruine, mais peut-être à sa mort. L'ouvrage complet devait comprendre cent soixante-quatre estampes.

A la vente après décès de Le Bas, en 1783, les cent dix-neuf qui se trouvaient terminées étaient rachetées par Moreau, malgré sa promesse formelle de ne pas surenchérir et son engagement hautement formulé de ne pas continuer l'œuvre. Bien au contraire, il remplaça, dans cette suite d'illustrations, toutes celles qui n'étaient pas siennes; mais sa spéculation ne fut pas heureuse, et ses dessins où l'on remarque un certain souci de la couleur locale n'obtinrent qu'une médiocre faveur.

Dans les affaires habituelles, Moreau montrait plutôt une incurie digne d'un artiste. Quoique rangé et de goûts simples, il ne fut jamais riche; après cinquante ans d'un labeur ininterrompu, M. Mahérault trouvera l'artiste vieilli et ruiné, installé sans le moindre luxe dans un appartement de la plus modeste apparence.

Le 22 septembre 1785, Moreau, ayant obtenu un congé de dix mois comme dessinateur et graveur du Cabinet du Roi pour se rendre en Italie, se met en route avec l'architecte Dumont, son confrère de l'Académie et son ami. Au dire de Mme Vernet, ce voyage dessilla ses yeux, et

il conviendrait d'y voir « le point de départ de la plus étonnante révolution qu'on ait jamais eu lieu de remarquer dans la manière de faire d'un artiste ».

Toutefois, n'est-il point excessif d'attribuer à ce séjour une influence aussi souveraine? Cette métamorphose, que le spectacle de l'art italien a pu favoriser, tient à des causes plus profondes; dès longtemps elle s'est opérée dans ses idées avant de se faire jour en ses œuvres.

CHAPITRE VIII

Candidature de Moreau l'aîné à l'Académie. — Élection de Moreau le Jeune.
Ses idées de réformes.

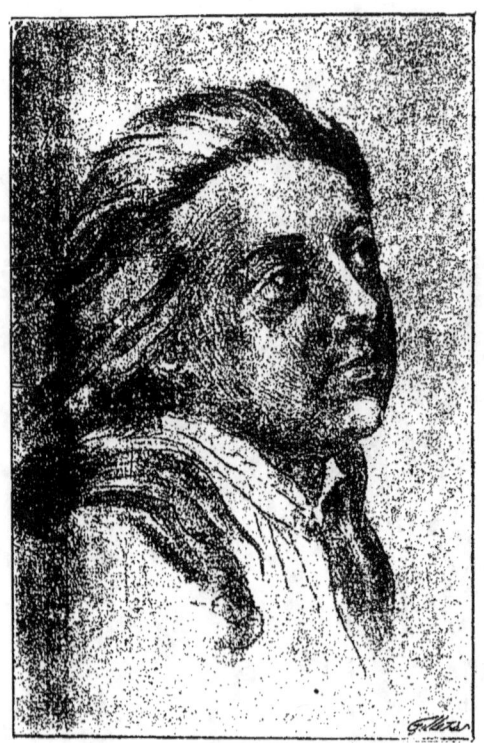

Le Journal de Wille, ces annales où sont fidèlement relatées les compétitions et les intrigues du monde académique, nous fournissent quelques détails sur les candidatures des Moreau.

L'aîné, Louis-Gabriel, avait été reçu, pour un paysage avec architecture exposé en 1764, membre de la Compagnie de Saint-Luc dont il devint ensuite officier; en 1787, lorsqu'il figure comme témoin dans l'acte de mariage de sa nièce avec Carle Vernet, on le voit s'intituler aussi peintre du comte d'Artois, mais en vain voulut-il se faire agréer de l'Académie Royale. Dans ce but, il présenta divers travaux en 1787, en même temps que Ducreux, peintre de portraits. Ni l'un ni l'autre ne réunirent le nombre de voix suffisant. A la date du 27 septembre 1788, Wille signale un nouvel échec du paysagiste; cette fois, Moreau l'aîné avait pour compagnon d'insuccès un de ses confrères nommé Martin.

ENVIRONS DE PARIS.

Réduction d'une gouache de Louis Moreau. — (Collection de M. Henry Lacroix.)

Moreau l'aîné n'était cependant pas dépourvu de talent, et MM. de Goncourt voient en lui « l'un des inspirateurs de la couleur future du paysage anglais sur la toile ou le papier ». Le Musée de Rouen possède de lui une aquarelle exposée en 1774, et représentant *le Château de Madrid;* au Louvre est exposée une peinture à l'huile, dont le sujet est une *Vue prise aux environs de Paris*.

Outre la réelle habileté du pinceau, on y remarque une étude attentive de la perspective aérienne, la finesse du ciel balayé de mouvants nuages, l'heureuse disposition du premier plan animé de plusieurs personnages et demeuré dans l'ombre, tandis qu'un rayon de soleil éclaire la succession de collines boisées se dégradant à l'horizon. Assurément, ce n'est pas encore la sensation d'étendue et de lumière si sincèrement exprimée dans l'espace de Chintreuil, mais déjà l'on peut constater un pas de fait dans la voie de la vérité; comparée aux œuvres toujours conventionnelles des paysagistes alors en vogue, cette petite toile fait l'effet d'une fenêtre ouverte sur la nature.

La part d'originalité de Moreau l'aîné ressort davantage encore d'un second tableau récemment acquis par le Louvre et représentant *la Seine au bas des coteaux de Meudon*. Cette vue, extrêmement agréable à regarder, est prise par une calme après-midi d'été. Au premier plan, deux grands arbres abritent quelques promeneurs, le fleuve roule ses eaux presque immobiles, reflétant un ciel tamisé de légères vapeurs. Les affinités de l'artiste avec l'école anglaise deviennent cette fois indéniables. Aussi on regrette à bon droit la disparition des œuvres signalées par les livrets des Expositions, entre autres de ces huit tableaux exposés au Salon de 1791, parmi lesquels un *Effet de clair de lune*[1], une *Vue du parc de Saint-Cloud, les Ruines du monastère de Montmartre en 1804*. Non moins que ses peintures, ses eaux-fortes, dont les motifs sont empruntés aux masures en ruine et aux recoins ignorés des environs de Paris, décèlent un tempérament de coloriste. Enfin, il fut l'un des premiers à ne point dédaigner l'aspect très particulier des paysages suburbains qui depuis ont captivé tant de peintres par leur pénétrante mélancolie.

Moreau l'aîné s'est donc soumis plus docilement que ses prédécesseurs à son admirable modèle. S'il se souvient encore de Vernet et de certains paysagistes hollandais qu'il a longuement regardés, il se rattache

1. Une gouache très importante de la collection de M. Henry Lacroix est vraisemblablement l'*Effet de clair de lune* mentionné dans le catalogue de 1791.

ENVIRONS DE PARIS.

Réduction d'une gouache de Louis Moreau. — (Collection de M. Henry Lacroix.)

aussi à la génération moderne. Comme elle, il songera à rendre la nature sous ses aspects les plus divers et subordonnera son propre sentiment à la patiente et sincère reproduction d'une réalité offrant en elle-même asssez d'intérêt pour nous émouvoir.

Depuis l'année 1780, où la gravure du *Sacre* lui avait valu le titre d'agréé à l'Académie, le dessinateur et graveur du Cabinet du Roi attendait vainement d'y être admis à titre définitif. Dans sa séance du 31 janvier 1789, la Compagnie avait refusé le morceau de réception de Monnier et décidé que Moreau devrait également recommencer le sien. Deux mois plus tard, cette seconde épreuve était terminée.

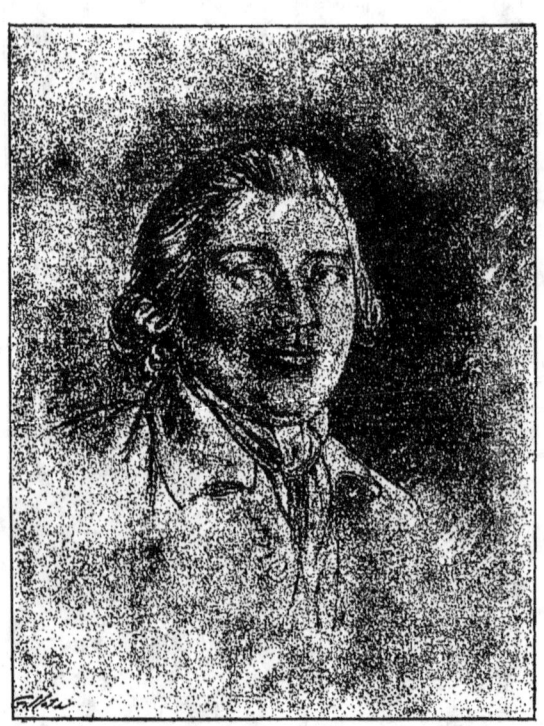

« Le 15 avril, lisons-nous dans le Journal de Wille, me vint voir M. Moreau, mon ancien ami, me prier, son dessin de réception étant fini, de l'aller voir chez lui, me priant en même temps d'être son parrain, c'est-à-dire de le présenter samedi prochain. C'est ce que je lui ay promis avec le plus grand plaisir, car il est doublement des plus habiles, tant pour le dessin que pour la gravure. »

Wille se rend quelques jours après à l'invitation qui lui avait été faite. « Le 19, écrit-il, après avoir déjeuné chez mon fils, j'allay voir le dessin de M. Moreau, qu'il destine pour sa réception à l'Académie. Ce dessin est parfaitement beau, et supérieur au premier qu'il avait présenté;

j'en ai fait mes compliments sincères à M. Moreau. » Enfin, à la date du 25 avril, on trouve la mention suivante : « J'allay à notre assemblée académique où il y avait cinq opérations à faire, trois aspirants à agréer, et un à recevoir. Celui-cy était M. Moreau, dessinateur et graveur, qui avait exposé un excellent dessin, et c'était moi qu'il avait prié d'être son parrain ; je le présentai donc à l'assemblée avec bien du plaisir, et il fut reçu complètement, à l'exception de deux voix. »

Le récipiendaire prit place parmi les académiciens le 30 mai suivant, après avoir fait le serment accoutumé. La composition qui lui valut cet honneur représente *Tullie faisant passer son char sur le corps de son père*. Jugée digne, pendant quelque temps, de l'exposition permanente au Louvre, elle est actuellement classée dans un portefeuille. Dans le prospectus annonçant la gravure qui en fut exécutée par Simonet, en 1791, on lit que « l'auteur de ce dessin précieux n'a rien épargné pour le rendre digne du public et mériter le titre honorable d'académicien auquel il aspirait en le faisant. » Regrettons plutôt de voir Moreau faire ce premier pas dans une voie nouvelle, où il perdra ses qualités instinctives pour donner de l'antiquité de vagues et molles traductions.

L'élu de la veille n'était pas homme à rester témoin inactif des discussions de l'assemblée. Mettant au service des idées de réforme son impé-

tuosité naturelle et sa facilité d'élocution, il demandait, contrairement aux statuts, avec David et Giraud, l'égalité de tous les membres de la Compagnie. Wille nous représente Moreau comme ayant parlé avec beaucoup de feu dans les séances les plus importantes. Dans celle du 6 septembre 1790, il insista vivement pour obtenir l'élection de seize associés libres, mesure qui fut adoptée. Ce fut à la suite d'une de ces journées orageuses que Vien, le président, offensé par certains propos des opposants, se retira de l'assemblée, suivi de tous les officiers, à l'exception de deux ou trois. « Le 23 septembre, nous raconte Wille, l'Académie pria M. Vien de reprendre sa place de président; mais il fit un discours dans lequel il cherchait à prouver son impossibilité pour le moment, quoique ami de la paix sans réserve. Cependant, par plusieurs passages du discours de M. Vien, M. Moreau se crut attaqué personnellement. Il se leva, et parla avec tant de respect de M. Vien et tant d'énergie pour sa propre défense, que M. Vien lui donna la main; ils s'embrassèrent tous deux sincèrement, la larme à l'œil. Cette paix fit plaisir à beaucoup de monde, et principalement à moi, car j'étais le plus près de la scène, étant assis entre les deux célèbres contractants que j'estime. »

Quelques jours plus tard, Moreau fait partie, avec Pajou, Vincent, Lempereur et Boizot, des délégations adressées aux divers comités de l'Assemblée nationale. Le 29 novembre suivant, il est encore un des quatre membres chargés d'accompagner Pajou le président et les deux secrétaires chargés de présenter au comité de constitution les statuts et règlements nouveaux. Enfin, le 31 décembre, lorsque Miger dédie à l'Académie le portrait de M. Vien, Moreau prend encore la parole pour engager l'Assemblée à faire l'acquisition de cette planche.

On voit à ces détails quel ascendant la bonté de Wille lui avait acquis parmi ses irritables confrères. Moreau, dont le caractère était moins conciliant, eut encore recours à son parrain, lors de son différend avec le chevalier de Mouradja.

Ce dernier prétendait ne devoir à l'artiste que 805 livres 11 sols pour les retouches faites à certaines illustrations de *l'Empire ottoman*, retouches pour lesquelles l'intéressé réclamait 666 livres de plus. Constatant que la discussion, loin d'aboutir, augmentait simplement l'animosité des adversaires, Wille leur conseilla de s'en référer au juge de paix. Toutefois, le chevalier, par considération pour l'arbitre, offrit

1,200 livres, et Moreau, en les acceptant, remercia vivement l'intermédiaire de ses bons offices. « Je suis bien aise, conclut l'excellent Wille en terminant ce récit, d'avoir arrangé l'affaire à la satisfaction des deux parties. »

CHAPITRE IX

Moreau le Jeune et la Révolution. — Ses dessins inspirés par les circonstances et ses portraits. — Les nouveaux postes qu'il accepte.

Trois hommes semblent guider les bandes tumultueuses qui s'élancent à l'assaut du vieux monde, Montesquieu, Voltaire et Rousseau. En effet, si la pensée des deux premiers se fait jour à travers les enthousiasmes de 1789 ou préside aux travaux de la Constituante, le souvenir et le buste de Rousseau dominent l'Assemblée des Conventionnels trop oublieux de ses paroles : « Ne coutât-elle que le sang d'un seul homme, la liberté serait encore trop chèrement achetée. »

Par ses travaux mêmes, Moreau se trouve entraîné dans ce courant d'idées. Après avoir dans sa jeunesse collaboré à la grande *Encyclopédie*, il illustre l'*Histoire philosophique de l'Inde*, par l'abbé Raynal, consacre aux illustrations de Rousseau et de Voltaire la maturité de son

talent, et dessine pour les œuvres de Montesquieu cette fameuse composition de *Régulus retournant à Carthage*.

Non seulement ses lectures mais encore ses relations l'avaient pré-

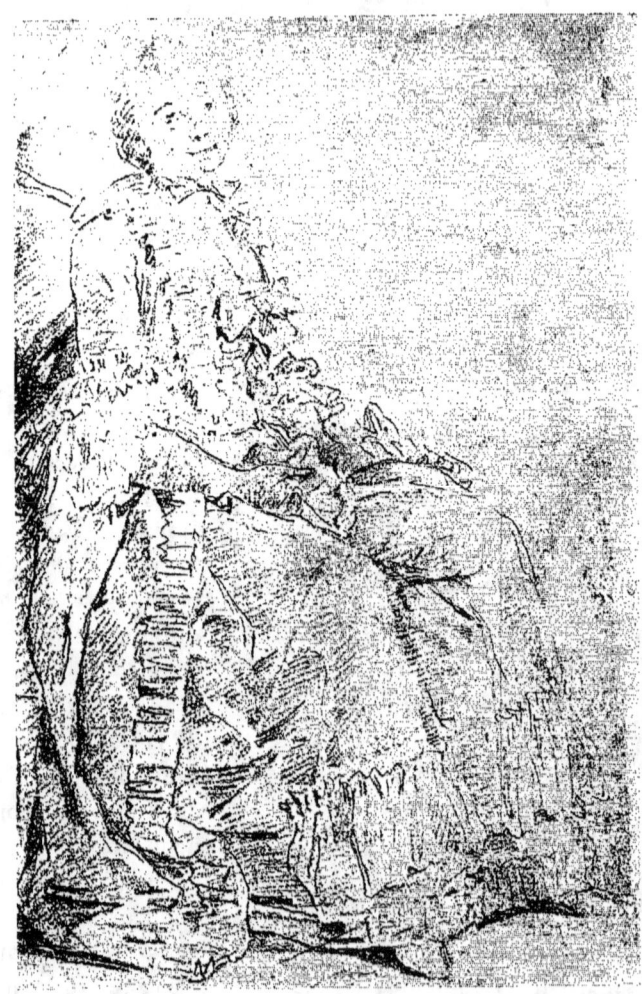

disposé à accueillir la Révolution. Il s'était lié avec David et comptait au nombre de ses meilleurs amis le docteur Guillotin, marié en 1788 à Marie-Louise Saugrain.

Aussi, tandis que Cochin, aristocrate invétéré comme il le dit lui-

OUVERTURE DES ÉTATS-GÉNÉRAUX A VERSAILLES, LE 5 MAI 1789.
Réduction d'une épreuve de la gravure originale de J. M. Moreau le Jeune. — (Collection de M. Henry Lacroix.)

même, mourait attristé et solitaire, ayant sacrifié à la constance de ses convictions jusqu'à ses plus vieilles amitiés, Moreau le Jeune salue sincèrement l'aube de l'ère nouvelle, cédant plutôt à l'entraînement de son impétueuse nature qu'à une pensée d'intérêt personnel. — Cependant la Révolution lui sera doublement funeste, le même courant devant emporter à la fois son talent et sa prospérité.

L'on sait comment devant des préoccupations plus graves furent brusquement interrompues les entreprises d'illustrations, comment les travaux des vignettistes tombèrent en un injuste discrédit, comment les chansons de Laborde furent désapprises pour d'autres refrains, en attendant que le chansonnier lui-même, arraché à sa retraite, fût conduit à l'échafaud.

Si les bonnes années de Moreau prennent fin en 1789, au moins son talent subsiste-t-il encore intact dans les mises en scène où sont retracés les premiers événements de la Révolution. On peut compter parmi ses meilleurs le dessin à l'encre de Chine commandé par le roi en 1787, dessin qui ne fut jamais gravé et figure dans la Collection du Louvre. Moreau y a représenté Louis XVI assis sous un dais et présidant l'assemblée des notables dans la salle des Menus-Plaisirs décorée de tapisseries. Dans l'*Ouverture des États-Généraux* il nous montre la famille royale entourée des princes du sang; au premier plan, les députés des trois ordres; à droite et à gauche, une foule de spectateurs se presse dans les tribunes. Fidèle à sa méthode d'observation directe, l'artiste se trouvait parmi eux, prenant d'après nature de rapides croquis. Il grava l'année suivante *la Constitution de l'Assemblée Nationale ou le Serment du 17 juin 1789*, cérémonie qui s'accomplit encore dans la salle construite sur les dessins de l'architecte Paris. Moreau avait l'intention de joindre à ces deux planches une pièce beaucoup plus importante relative à la fête du 14 juillet 1790. Annoncée dans un appel aux souscripteurs, cette estampe ne fut jamais exécutée.

Les vignettes du *Précis historique de la Révolution*, par Rabaut, n'offrent pas un moindre intérêt. Elles reproduisent avec une remarquable finesse *le Serment du Jeu de paume, la Fête de la Fédération, la Prise de la Bastille, le Retour de Varennes* et *l'Acceptation de la Constitution*.

Moreau avait entrepris, en 1791, d'illustrer *l'Histoire des Religions*, par Delaulnaye, ouvrage devant comprendre 16 volumes et 300 planches

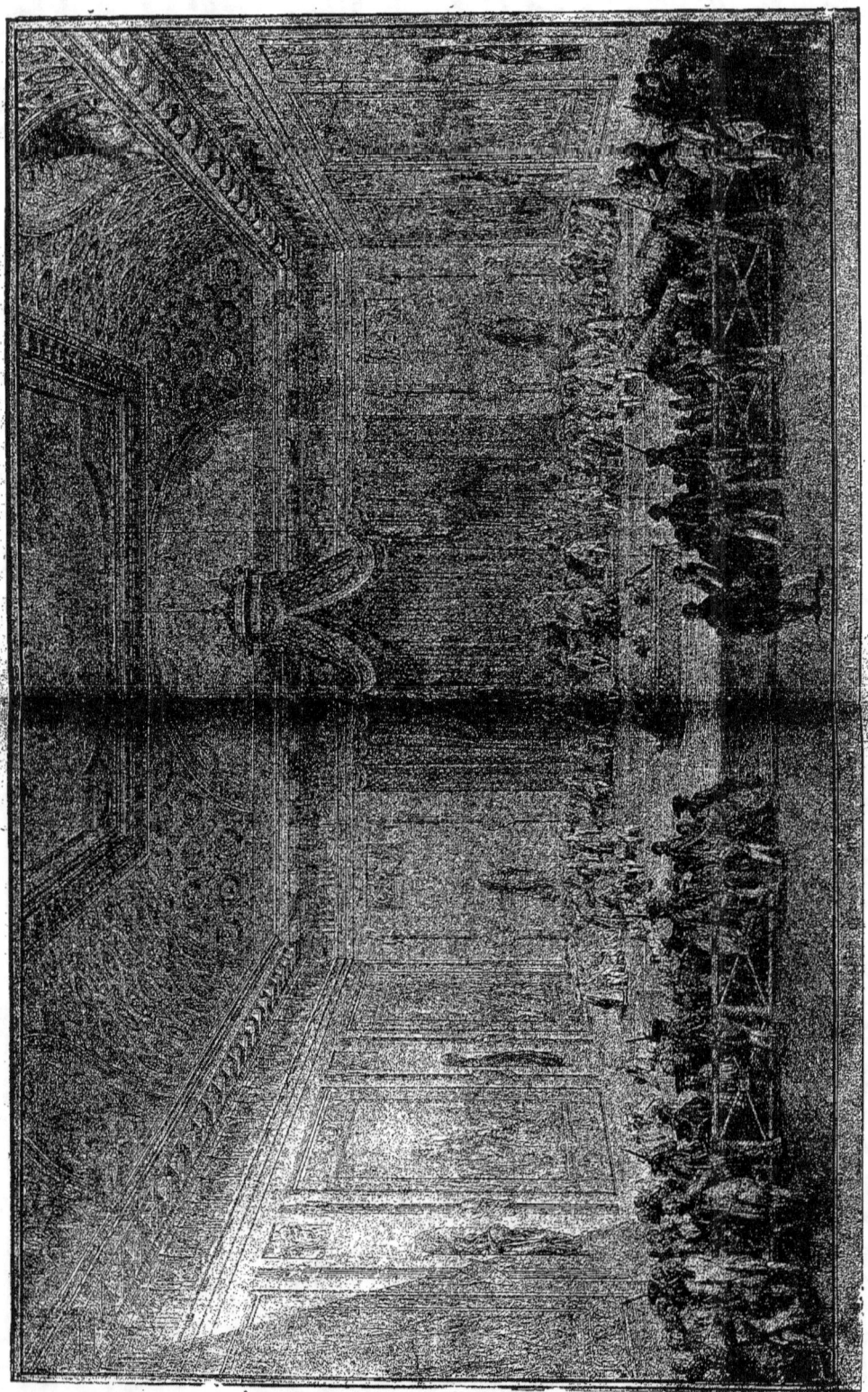

ASSEMBLÉE DES NOTABLES PRÉSIDÉE PAR LOUIS XVI EN L'ANNÉE MDCCLXXXVII.
Dessin inédit de J. M. Moreau le jeune. — (Musée du Louvre.)

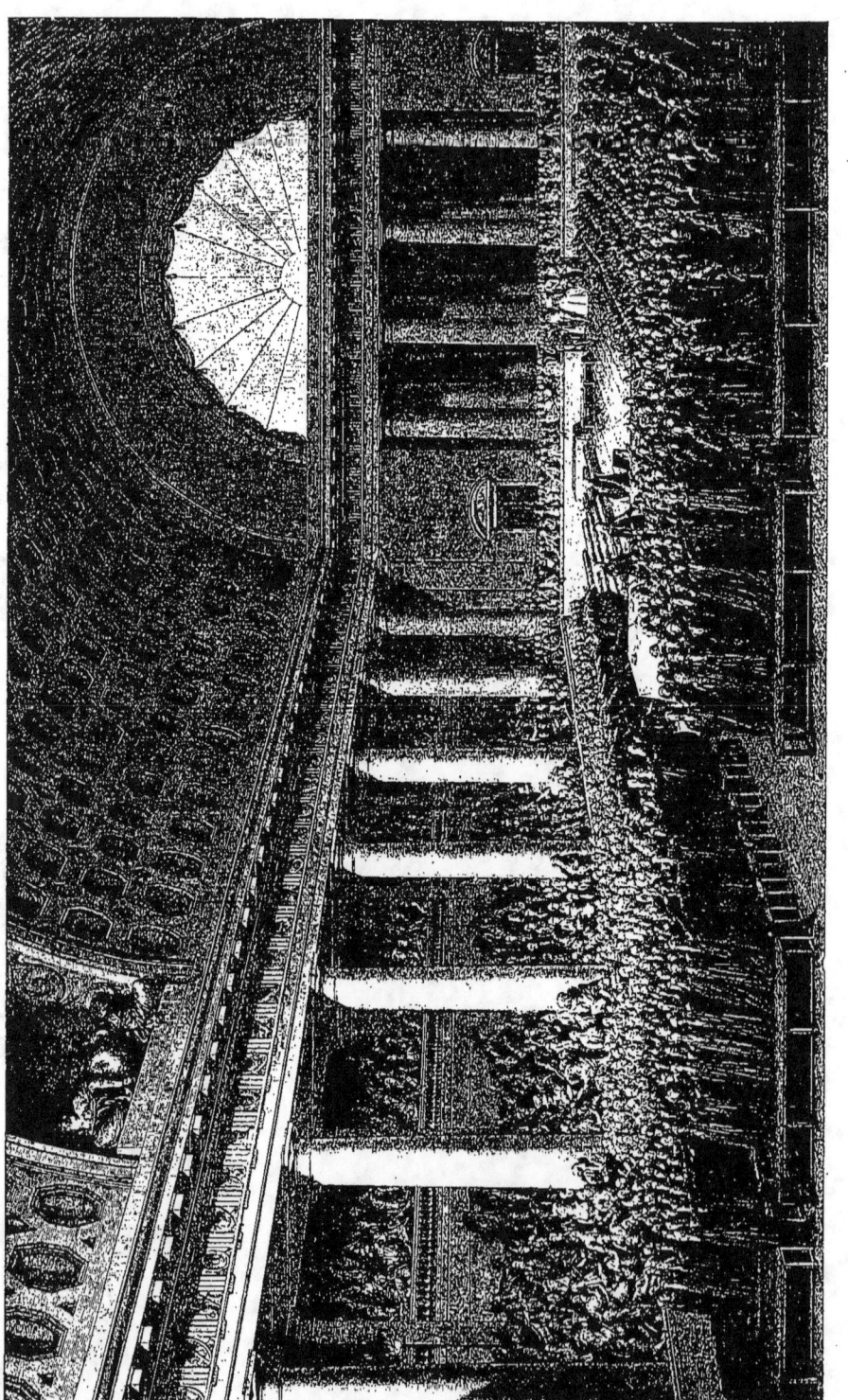

CONSTITUTION DE L'ASSEMBLÉE NATIONALE ET SERMENT DES DÉPUTÉS QUI LA COMPOSENT, A VERSAILLES, LE 17 JUIN 1789.

Réduction, d'après une épreuve tirée de la collection de M. Henry Lacroix de la gravure originale de J. M. Moreau le Jeune.

et en réalité, demeuré au tome premier. Après avoir rassemblé dans le frontispice les attributs des divers cultes, l'artiste a reproduit presque intégralement les fêtes de l'an II dans *la Procession d'Isis* gravée par Girault le jeune. Enfin, pour clore la série de ses œuvres républicaines, il convient encore de citer *le Couronnement de Bailly*, deux dessins représentant *la Fête de l'Être Suprême*, *le Départ* et *le Retour du jeune volontaire*, *l'Arrivée de Mirabeau aux Champs Élysées,* un portrait de Louis XVI coiffé du bonnet rouge avec cette inscription : « Bonnet des Jacobins donné au roi, le 20 juin 1792 », et cette médaille de la commune des arts constituée en vertu du décret du 4 juillet 1793.

Nombre de députés posèrent aussi devant lui. Le sieur Jabin, marchand d'estampes et éditeur, voulait publier une collection complète des membres de l'Assemblée Nationale, collection dont parurent seulement les trois premiers volumes. Parmi ces portraits dont les originaux sont dus à divers artistes et appartiennent aujourd'hui à la Bibliothèque Nationale, 86 ont été gravés d'après les dessins de Moreau. Affilié lui-même à la Société Académique des Enfants d'Apollon, réunion de peintres, de musiciens et d'amateurs, il nous a conservé les traits de neuf de ses confrères, mais ces profils se détachant sur un fond uniformément gris produisent une certaine impression de monotonie.

Après ces deux séries importantes, signalons dans l'œuvre de Moreau les portraits les plus divers : effigies de grands seigneurs, tels que le duc de Choiseul ; de prélats, tels que Mgr de Jarente de la Bruyère ; de

comédiennes, telles que Alexandrine Fanier, de confrères et de parents comme Martini, Joseph Vernet, le sculpteur Pineau. Pour certains amis particuliers, Grétry, par exemple, ou le docteur Guillotin, il ajoutera quelque flatteuse dédicace, appliquant au premier une citation d'Horace,

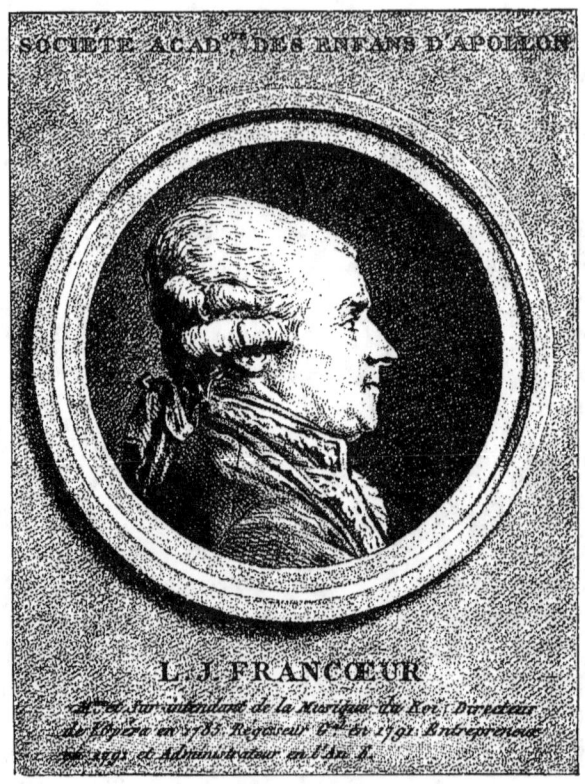

L. J. FRANCŒUR.
Co-directeur de l'Académie de Musique en 1789.
Dessin de J. M. Moreau le Jeune, gravé par Mme Lingée.

accompagnant le nom du médecin de la mention : « *Civi optimo* ». N'oublions pas deux petits portraits en pied remontant à sa première jeunesse. L'un représente le compositeur Rameau, l'autre, le comédien Préville, en costume de Crispin.

En dehors des portraits gravés par notre artiste ou d'après lui, combien d'autres simplement dessinés seraient à rechercher !

Parmi ceux-là dont beaucoup demeurent inconnus, trois charmants lavis à l'encre de Chine font partie de la collection de MM. de Goncourt et ont été reproduits dans leur remarquable chapitre sur Moreau. Dans cette double image de fillette endormie, il est aisé de reconnaître la petite Catherine-Françoise, surprise par son père dans le calme profond et le complet abandon du sommeil enfantin. Le troisième dessin représente une femme âgée, coiffée d'un haut bonnet, les mains croisées sur son mantelet de soie noire, fixant le spectateur de son regard honnête. Derrière elle, aux murs de l'appartement, sont suspendues quelques gravures; un chat fait le gros dos contre le dossier de sa chaise. Mieux que les dessins d'apparat, ces portraits, d'un caractère absolument intime, permettent d'apprécier en Moreau un pénétrant analyste ayant excellé à rendre le groupe et possédant, à un degré presque égal, l'entente de la physionomie humaine.

L'on voudrait pouvoir s'arrêter dans certaines existences humaines ou certaines carrières artistiques, comme on interrompt un livre après un chapitre préféré. Ainsi en est-il pour Moreau le Jeune, car les travaux de ses vingt dernières années ne peuvent rien ajouter à sa célébrité.

Du reste, s'il a subi une transformation absolue, la société elle-même n'a-t-elle pas changé ? Une même ivresse monte à tous les cerveaux, l'on a perdu, avec le goût des élégantes frivolités du xviiie siècle, le loisir de les apprécier, tant se succèdent rapidement les émotions violentes et les événements tragiques. En revanche l'on s'engoue pour l'antiquité, et, dans la vie publique comme dans le monde des arts, l'on se propose comme modèles ses vertus farouches ou ses sévères beautés. David est à la tête de ce mouvement ; réformateur impérieux et violent, il courbe sous son impitoyable discipline quiconque est tenté de le suivre. La grande erreur de Moreau fut d'accepter ces doctrines. Autant il se sentait à l'aise devant le spectacle de la vie contemporaine, autant il devient froid et guindé quand il consacre son talent à l'étude du passé; il demeure correct dessinateur, mais perd, dans le constant souci de la noblesse, toutes ses qualités de naturel et de vivacité sans jamais parvenir au vrai sens de l'histoire.

En même temps que ses plus sûrs mérites, lui sont ravies les distinctions si légitimement acquises. Désormais nous ne verrons plus son nom accompagné des titres de *dessinateur et graveur du Cabinet du*

Roi, de son *Académie Royale de Peinture et de Sculpture et de celles des Sciences et Arts de Rouen*, *Conseiller aulique de Sa Majesté le Roi*

Eᵀ. Fᴿ. DUC DE CHOISEUL.
Dessiné et gravé par J. M. Moreau le Jeune, pour le *Recueil d'Estampes gravées d'après les Tableaux du Cabinet de Monseigneur le Duc de Choiseul*, par les soins du Sʳ Basan. MDCCLXXI.

de Prusse. Bientôt il signera modestement *Moreau le Jeune, professeur aux Écoles centrales*, obéissant, en acceptant cette qualité nouvelle, aux mobiles les plus désintéressés.

Ses amis, M. de Bréquigny et l'abbé Barthélemy, pour lequel il avait entrepris l'illustration d'*Anacharsis*, l'avaient déjà déterminé à faire partie de la Commission temporaire des Beaux-Arts, formée en 1791. Dans l'exercice de ces fonctions purement gratuites, il se prodigua, sans compter, pendant deux années, moins préoccupé de ménager son temps et sa peine que de préserver des œuvres intéressantes du vandalisme révolutionnaire.

En 1797, nous le voyons, se résignant à l'ingrate besogne de pédagogue, occuper une place de professeur aux Écoles centrales de la Ville. Le voici donc retouchant, non plus les planches d'habiles graveurs interprètes de ses propres inspirations, mais les dessins de simples écoliers, s'efforçant en même temps de leur faire aimer l'art dont il leur enseignait les principes. Plus de deux mille élèves lui passèrent ainsi par les mains, et parmi eux, son petit-fils dont les précoces dispositions flattaient son amour-propre d'aïeul. Moreau montrait, non sans quelque complaisance, une miniature, témoignant chez Horace Vernet du goût le plus vif. C'était un couvert de tabatière sur lequel l'enfant, alors âgé d'une douzaine d'années, avait peint un cavalier au galop tirant un coup de pistolet. Plus tard, quand ce même petit-fils dessinera des figures pour les recueils de la Mésangère, il fournira au vieil artiste, ignorant, dans sa réclusion, des changements de la mode, les croquis de costumes dont Moreau aura besoin pour ses dernières compositions.

Du reste, ne semble-t-il pas qu'Horace Vernet, dernier représentant de deux dynasties d'artistes, ait particulièrement hérité de son grand-père maternel? Ne pourrait-on signaler entre eux plusieurs similitudes de talents sinon de fortune? Ne retrouve-t-on point, chez l'un et l'autre, cette facilité brillante, cette aptitude à aborder tous les genres, ce don de la netteté et de la mesure, qualités bien françaises dont ils ont fait preuve dans deux carrières également fécondes mais diversement récompensées?

CHAPITRE X

Les derniers travaux de Moreau le Jeune. — Ses dernières années.

Si Moreau en suivant l'aberration du goût public semble avoir délaissé sa veine la plus propice, il gardera jusqu'à la fin ses habitudes laborieuses.

En 1791, il commence une suite de 112 dessins destinés au Nouveau Testament et répartis dans cinq volumes; 84 compositions sont consacrées aux quatre Évangiles, 28 aux Actes des Apôtres dont il achèvera l'illustration en 1798.

Assurément nul ne semblait moins préparé par ses travaux antérieurs à commenter l'Écriture sainte. Cependant, bien que l'analyse en puisse souvent paraître faible, et que le geste devienne déclamatoire dans les sujets les plus émouvants, la décadence de l'artiste se dissimule assez habilement sous une convenance parfaite, à défaut d'un sentiment religieux très profond.

Dans un tout autre ordre d'idées, il emprunte au *Vert-Vert* de Gresset le prétexte de quatre compositions assez amusantes; à *la Psyché* de La Fontaine, une série de huit figures où le souvenir de l'art antique semble l'obséder; aux *Entretiens de Phocion*, traduits par l'abbé Mably,

deux scènes historiques qui lui attirent de grands éloges. « Il semble, a écrit M. Feuillet, à propos de compositions analogues, que l'on pénètre plus avant dans la pensée de Montesquieu, en regardant le magnifique dessin de Régulus qui décore les pages immortelles de la *Grandeur*

des Romains; on devine tout l'ouvrage de Juvénal, dans celui où l'artiste le place au milieu des tombeaux qu'il interroge. On croit connaître mieux le peuple romain et les empereurs, en contemplant la mort de Séjan, le célèbre *trahitur unco.* »

Tels sont, en effet, avec les deux sujets extraits des *Réflexions morales* de l'empereur Marc Antonin, les spécimens les moins contestables de sa

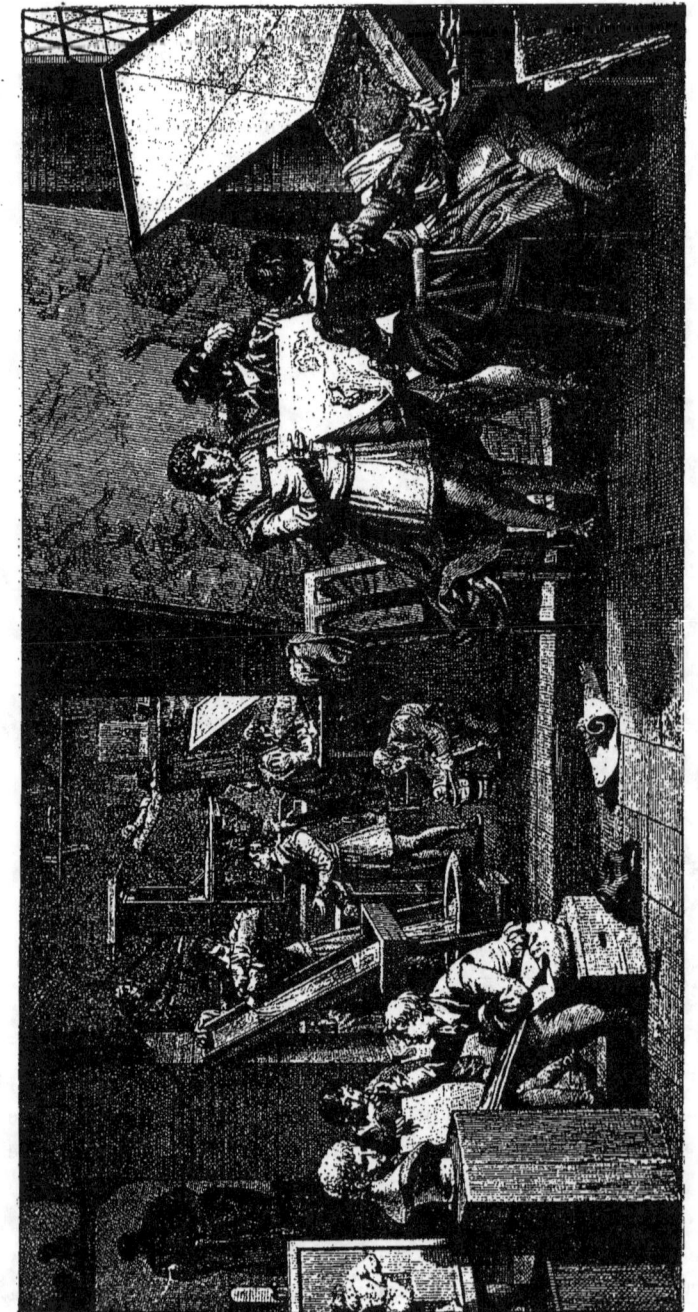

ATELIER DE GRAVEURS.
Gravure de J. C. Baquoy, d'après un dessin de J. M. Moreau le Jeune

FRANCE. — PEINTRES, DESSINATEURS ET GRAVEURS. LES MOREAU.

seconde manière. On peut en rapprocher sans trop de désavantage les quatre dessins de *l'Énéide*, publiés en 1804.

Entre temps, Moreau avait fait, en 1795, la connaissance de

Renouard, et bientôt il s'établit entre eux une mutuelle sympathie, l'éditeur accueillant avec une faveur marquée les travaux que l'artiste était heureux de lui porter. De cette façon, Moreau illustra à peu près tous nos classiques; parfois il provoque lui-même un fâcheux parallèle

en recommençant sans ennui apparent, mais avec une infériorité évidente, des séries naguère traitées.

Cette protection, qui s'étendait à Saint-Aubin, eut pour premier résultat une suite de quarante-huit compositions pour les œuvres de Gessner. Moreau retrouve en ces idylles quelque fraîcheur d'inspiration; certaines vignettes de *Daphnis*, du *Premier Navigateur*, de *la Mort d'Abel* surtout, ne causeraient nul désappointement à côté de ses plus charmantes pages.

Il ne craint pas de reprendre pour les œuvres de Voltaire, publiées par Renouard en 1804, une série de cent treize dessins, utilisant au besoin des illustrations qui n'avaient pas figuré dans l'édition de Kehl. Puis ce sont vingt-cinq épisodes empruntés aux *Aventures de Télémaque* suivies d'*Aristonoüs*, douze sujets tirés du théâtre de Racine, dont le mieux traité est la scène des *Plaideurs*, six autres compositions destinées au *Lutrin* de Boileau, trente-six à un second Molière, vingt-trois extraites des tragédies de Corneille, neuf de celles de Crébillon, huit illustrations tirées de Gresset, trois des

œuvres d'Hamilton, huit autres destinées aux *Fables* et *Idylles* de Florian, enfin douze pour les *Fabliaux* de Legrand d'Aussy.

Beaucoup de ces ouvrages parurent postérieurement à la mort de Moreau. Parmi les éditions publiées de son vivant, une des plus importantes est celle des *Lettres à Émilie sur la Mythologie*, par Demoustier.

— Elle est datée de 1809 et comprend trente-six dessins, gravés entre autres, par de Ghendt, Delvaux et Trière.

Malgré l'énorme somme de travail qu'elles supposent, les commandes de Renouard n'absorbent pas exclusivement l'artiste ; il trouve encore le moyen de commenter les *Histoires de Jehan de Saintré* et de *Gérard de Nevers*, les *Aventures d'Abélard et d'Héloïse*, les Œuvres de Bernardin de Saint-Pierre, les *Souffrances du jeune Werther*. Nous ne saurions omettre, dans cette énumération fort incomplète, les vingt-neuf dessins aujourd'hui en possession de M. Rœderer, composés pour une traduction d'Ovide, par M. Villenave, et l'illustration des Œuvres complètes de la Fontaine publiées depuis 1814 jusqu'en 1822.

Enfin, après avoir recommencé Voltaire, Molière et Ovide, ne reprendra-t-il point Rousseau pour l'éditeur Dupréel ? Mais en vain s'efforce-t-il de rajeunir sa *Julie;* cette nouvelle création ne parvient pas à faire oublier sa sœur aînée de vingt ans.

A l'Exposition de 1810, Moreau avait envoyé deux dessins des fêtes données à l'Hôtel de Ville, pour la paix de Vienne et le mariage de Napoléon, dessins qui ne sont plus commandés ni achetés par personne, mais méritent du moins, à leur auteur, une médaille de première classe.

En 1814, la Monarchie, oublieuse de l'attitude de Moreau devant la Révolution, lui rend sa place de dessinateur et de graveur du Cabinet du Roi.

Le vieil artiste, se sentant revivre à ce revirement de fortune, rêva sans doute de ses anciens succès, mais il ne put jouir de cette faveur inattendue, car ses jours étaient comptés.

Sa fin fut triste et assaillie comme ses débuts par les besoins d'argent. Après neuf ans de professorat, sa place lui avait été brutalement retirée, sans qu'il reçût le moindre dédommagement de ses services désintéressés. Il finit par obtenir, au bout de trois ans d'attente, une insuffisante pension; encore les répugnances de sa fierté cédèrent-elles à grand'peine aux conseils de ses amis.

Peu à peu le travail lui fut rendu plus difficile, par les progrès du mal qui devait l'emporter, et bientôt vint le moment où le squirre cancéreux qui paralysait son bras droit lui en interdit complètement l'usage. N'est-ce point un vrai cri de détresse que ce billet écrit par Moreau, le 8 février 1814 : « Je prie M. Renouard de venir à mon secours, car je ne

sais où donner de la tête, je n'ai pas le sou, je me trouve dans le plus grand embarras, j'attends tout de votre complaisance, et soyez certain de la reconnaissance de celui qui sera toujours tout à vous. » Le 2 no-

vembre, c'est une supplication plus pitoyable encore, tracée d'une écriture tremblante et saccadée : « Je suis fâché, monsieur, de vous tourmenter, mais je me trouve dans cette dure nécessité, ne pouvant travailler dans ce moment, mon bras me refusant le service. Il paraît que d'ici à

la fin de l'année, je ne peux guère espérer que j'en puisse jouir librement ; n'ayant d'espérance de recevoir de l'argent que vers la fin de janvier, j'ai donc recours à vous pour m'en faire faire le plus tôt possible. Je compte sur vous pour cette semaine sans faute. »

L'art des chirurgiens fut impuissant à conjurer le mal une troisième fois, et Moreau expira le 30 novembre 1814, ayant supporté, avec un grand courage, deux années de cruelles souffrances et deux opérations.

Mme Vernet cite avec un légitime orgueil le jugement de ses rivaux

sur l'artiste disparu : « C'est un homme qu'on ne remplacera pas », et de fait, Moreau apparaît dans notre école avec une physionomie particulière, résumant deux époques voisines mais absolument dissemblables, conciliant en sa personne les admirations les plus contradictoires.

Aujourd'hui, nous louons en Moreau l'émule de Gravelot, d'Eisen, de Cochin, le continuateur des vignettistes, doué peut-être d'une imagination moins capricieuse, mais tempérant, par plus de mesure et de netteté, la grâce souvent maniérée de ses prédécesseurs.

D'autres ont réservé leurs éloges pour le dessinateur savant et le compositeur correct survivant au xviiie siècle, alors qu'entraîné par ses propres illusions et des encouragements maladroits, il délaisse sa véritable voie pour s'éprendre d'un faux idéal de noblesse.

S'il existe un trait essentiel donnant, à ces deux périodes si distinctes dans la carrière de Moreau, un caractère d'unité, c'est assurément un profond respect de son art. Qu'il s'agisse d'un simple fleuron ou d'une planche commandée par le roi, d'un minuscule frontispice ou d'une importante série, il saura toujours résister à la dangereuse tentation de l'à peu près ; si quelques défaillances se retrouvent en son œuvre, attribuons-les plutôt aux hésitations d'un débutant ou aux lassitudes de sa

vieille main, dont un mal incurable va faire tomber le crayon. Malgré son extrême facilité, il n'abandonne rien au hasard ; d'ailleurs, quels persévérants efforts ne supposent point cette pleine possession de soi-même et ces multiples aptitudes !

Sans s'aventurer à plaisir dans les sujets graveleux, il trouve souvent l'occasion, dans les scènes mythologiques, de témoigner sa science du corps humain, mais il n'a pas moins excellé à en exprimer, dans la vérité des attitudes familières, toutes les grâces et toutes les souplesses. Qu'il nous montre la dame de cour dans ses différentes parures, ou représente Julie en son élégante simplicité, quels charmants types féminins il a su réaliser !

Exercé à tous les enjolivements de la gravure, il s'est révélé de bonne heure ornemaniste consommé. On se souvient des titres des volumes qui commencèrent sa renommée de vignettiste. Parmi tous ces maîtres de l'arabesque, il apparaît comme l'un des plus délicats, sachant combiner d'une façon imprévue les attributs ordinaires, évitant à la fois, dans ses culs-de-lampe et ses frontispices, la lourdeur comme la pauvreté.

Toujours maître de son métier, Moreau usait de divers moyens pour fixer ses compositions. Aussi trouve-t-on dans son œuvre, à côté de croquis à la mine de plomb, des études aux trois crayons enlevées de verve sur du papier teinté, et de grandes pages soigneusement lavées à l'encre de Chine ou de préférence au bistre. Il employa cette dernière façon de procéder pour *le Sacre de Louis XVI*, *le Monument du Costume*, les illustrations de Rousseau et de Voltaire. Les dessins ainsi exécutés sont de l'effet le plus doux à l'œil et d'une couleur charmante. Cependant, s'il convient d'y louer la franchise de la touche, la transparence des ombres, l'adresse avec laquelle le papier est ménagé, beaucoup regretteront le trait uniforme qui cerne les figures.

En 1810, dans cette visite dont il a conservé le souvenir, M. Mahérault admirait encore avec quelle habileté la grosse main du vieillard « étendait le bistre sur les figures et les modelait finement ».

Moreau s'est plus rarement servi du pastel ou de l'aquarelle; l'on possède de lui, comme spécimens de ce dernier procédé, un projet de monument à élever au roi, des costumes inventés pour la représentation d'*Iphigénie en Tauride* en 1781, et la *Fête de Louveciennes* dont la coloration est sobrement étendue par un pinceau léger, mais un peu timide. Il semble n'avoir jamais repris la palette après la mort de Lelorrain, cependant MM. de Goncourt mentionnent deux petits tableaux à l'huile, qui, par le choix du sujet emprunté à la *Nouvelle Héloïse*, pourraient être attribués à Moreau.

Son éloge paru au *Moniteur* évalue à 2,400 le nombre des pièces exécutées ou gravées par lui et d'après lui. Dans ce nombre considérable figurent, à côté des illustrations principales d'auteurs anciens ou modernes, beaucoup de vignettes sans destination connue et des gravures isolées dont l'énumération eût été fastidieuse ; ou bien ce sont des pièces d'un intérêt relatif, écrans, coiffures de femmes, modèles de dessins, académies où l'ostéologie est indiquée à la sanguine. Ce sont aussi des

encadrements, des ex-libris, des cartes d'adresses, des invitations de fêtes et de bals, menue monnaie de son talent souvent marquée au meilleur coin, que ce prodigue a semée sans compter, le long de sa route. N'a-t-il même pas songé à illustrer Shakespeare? Heureusement il ne renouvela pas l'inopportune tentative de Gravelot et s'en tint à une vignette de prospectus, représentant Caliban à genoux devant deux matelots.

Moreau ne se contentait pas de sa prestesse de main, il avait appris à penser avant que d'exécuter, suppléant, par des lectures assidues, aux lacunes de son éducation première. Sans cesse, il avait recours à sa bibliothèque abondamment pourvue de livres d'histoire ou de littérature, et si nous en croyons ses amis, peu d'artistes se sont préoccupés, comme lui, d'orner leur esprit de connaissances plus variées.

C'est en tenant sans cesse en éveil ses facultés imaginatives, que Moreau a pu, sans aucune répétition, commenter ou reprendre un si

grand nombre d'auteurs, passant de Molière à Voltaire, des fêtes du sacre à l'Évangile, des *Chansons* de Laborde au *Monument du costume*.

S'il a abordé tous les genres avec une même audace, ce n'est pas avec un égal succès. En vain Feuillet pense-t-il que si les auteurs venaient à se perdre, on retrouverait leur génie dans les illustrations de son ami. En vain Horace Vernet a-t-il écrit que « supprimer la queue d'un chien des compositions de Moreau, c'est comme si on enlevait une virgule de la plus belle phrase de Bossuet ».

La modestie de l'artiste eût assurément protesté contre l'exagération de semblables louanges; son incontestable mérite est d'avoir fixé l'esprit de son temps en des pages de la plus subtile analyse. N'est-ce point assez d'avoir exprimé à merveille les charmes tout extérieurs de la femme à la fin du xviiie siècle? N'est-ce point un don précieux d'avoir rivalisé de finesse et de grâce avec les chansonniers, les conteurs badins, les comiques du meilleur ton? En revanche, qu'on ne demande pas à son talent de rendre les cris du drame ou les violents transports de l'âme, encore moins de dégager le sens vrai de l'antiquité, de la lettre morte des traductions pseudo-grecques ou pseudo-romaines.

Le dessin de Moreau fut toujours moins conventionnel que celui de ses émules, et il apporta, à l'étude du passé ou à la représentation de pays étrangers, un plus grand souci de l'exactitude et de la couleur locale. S'il n'a pas toujours évité les travestissements d'opéra-comique, il a fait preuve, en certains cas, d'un tact remarquable. Ainsi il a entrevu l'Orient, cette vague région demeurée pleine de mystère pour ses contemporains, et son dessin représentant *la Réception de M. de Choiseul-Gouffier à la Sublime Porte* semble exécuté d'après des croquis d'explorateur.

Chez Moreau, le cœur et le caractère valaient le talent.

Il n'a peut-être point la sympathique physionomie de Cochin, l'aimable épicurien serviable à tous, indulgent pour autrui comme pour lui-même; il ressemble encore moins à Eisen, qui sans s'affiner complètement au contact de la société la plus polie, garda toujours les passions et les rudesses d'un plébéien illettré. Bon père et artiste probe, il nous apparaît dans sa carrière uniforme, comme un homme plein de droiture et d'énergie.

S'il sut inspirer à son cercle familial la plus vive affection, à sa fille le respect le plus ému, son ascendant sur ses amis ne fut pas moins

réel. Pourtant, au dire de Lemonnier, Moreau conservait dans son abord « quelque chose de cette trompeuse pesanteur qui jadis l'avait

fait méconnaître; ses traits massifs et un certain air bourru ne contribuaient pas à le rendre agréable aux personnes pour lesquelles il ne

voulait pas changer d'aspect ; mais lorsqu'il lui plaisait de quitter cette rude enveloppe, on voyait jaillir des étincelles de l'esprit le plus attrayant ». Le vieil artiste, en effet, devenait aisément un brillant causeur. Encyclopédie vivante pour tout ce qui concernait les beaux-arts, ayant conservé de ses pérégrinations les souvenirs les plus précis, s'étendant volontiers sur les hommes et les événements auxquels il avait dû sa précoce expérience, il avait mérité de ses intimes le surnom d'anecdotier.

Bien que certaine circonstance semble démentir cette assertion, son incurie en matière d'argent est attestée par les plus sérieux témoignages. Lui, dont la collaboration assurait le débit d'un livre et qui doubla, par ses travaux, la valeur des produits de librairie, ignora l'opulence et s'éteignit dans la pauvreté.

Tenu par Wille en la plus amicale estime, écouté dans les discussions de l'Académie, Moreau occupait parmi ses confrères un rang des plus considérés.

Comme on le savait de bon conseil, on recourait souvent à ses avis; David lui-même, malgré ses tendances despotiques, ne craignit point de le consulter. L'artiste est toujours vivant dans ses œuvres. Combien, parmi les peintres de nos jours, gagneraient à les étudier!

Beaucoup empruntent leurs thèmes au xviiie siècle, mais, si la plupart, soucieux de l'exactitude matérielle, copient consciencieusement des modèles travestis, bien peu semblent soupçonner que le jeu des physionomies, les airs de tête, les attitudes fugitives, les mille détails en un mot, d'où peut résulter la ressemblance morale, donneraient à leurs pastiches la chaleur de la vie. Quelles utiles leçons ne recevraient-ils point d'un tel maître ?

Moreau est maintenant apprécié des amateurs et des écrivains d'art du goût le plus éclairé. Devenus l'objet de vives convoitises, ses dessins prennent place dans les collections, à côté des œuvres choisies avec le plus sévère discernement.

Citer parmi ses fervents admirateurs MM. Mahérault, de Goncourt, Béraldi et Bocher, c'est rappeler quelles patientes recherches d'érudition lui ont été consacrées, quelles études ont mis en relief les côtés les plus intéressants de son talent, quelles plumes magiques ont décrit ses compositions les plus célèbres.

Aussi, il restait peu de chose à glaner dans ce champ déjà parcouru.

LE JOUEUR.

J. M. Moreau le jeune, Del. 1786. J. L. Delignon, Sculp.

Vingt fois le premier pris! Dans mon cœur il l'élève
Des mouvemens de rage............. *Act. 4.ᵉ Scè. XII.ᵉ*

Fac-similé de la gravure de J. L. Delignon, d'après un dessin de J. M. Moreau le Jeune,
pour l'illustration du *Joueur* de Regnard.

Loin de nous la prétention d'avoir mieux fait ni d'avoir mieux dit que nos devanciers ; trop heureux d'inscrire notre nom après les leurs en guise d'hommage à Moreau le Jeune, trop heureux si ces pages inspirent à quelques lecteurs le désir de le mieux connaître.

RENSEIGNEMENTS BIBLIOGRAPHIQUES

Histoire de l'Art pendant la Révolution, par Jules Renouvier. Paris, 1863. — Article sur J. M. Moreau. — 2° vol., p. 308.

Les Vignettistes. — *Étude sur Moreau le Jeune*, par Edmond et Jules de Goncourt. — Cette étude, précédemment parue dans la *Gazette des Beaux-Arts*, figure dans *l'Art du XVIII° siècle*. T. II, p. 183. Paris, Quantin, 1882.

Les Dessinateurs d'illustrations au XVIII° siècle, par le baron Roger Portalis. — Paris, Damascène Morgand et Charles Fatout, 1877. — Article sur J. M. Moreau; 2° vol., p. 424.

L'Œuvre de Moreau le Jeune. — Notice et catalogue par M. H. Béraldi. Paris, chez P. Rouquette, 1874.

L'Œuvre de Moreau le Jeune. — Catalogue raisonné et descriptif par M. J. F. Mahérault. Paris, Adolphe Labitte, 1880.

Les Graveurs du XVIII° siècle, par MM. le baron Roger Portalis et Henri Béraldi. — Paris, Damascène Morgand et Charles Fatout, 1880-1882. — Article sur J. M. Moreau le Jeune, dans le 3° vol., p. 121.

Les Gravures françaises du XVIII° siècle. — *Catalogue raisonné des Œuvres de J. M. Moreau le Jeune,* par M. Emmanuel Bocher. — Paris, Damascène Morgand et Charles Fatout, 1882.

Les Dessins d'étude et de décoration de Moreau le Jeune. — Article de M. Henri de Chennevières, paru dans la *Revue des Arts décoratifs* (t. X, p. 203).

Un Livre de dessins de Moreau le Jeune, par M. Georges Lafenestre. — *Gazette des Beaux-Arts*, 2° série, t. XXXVIII (septembre 1888).

Quatre Gravures de Moreau le Jeune pour les Fêtes de la Ville de Paris, par M. Germain Bapst. — *Gazette des Beaux-Arts*, 3° série, t. I° (février 1889).

Henry de Chennevières. *Exposition Universelle de 1889. Cent ans de gravure (1789-1889).* — *L'Art*, 15° année, tome I°, page 269.

FAC-SIMILÉ DE LA SIGNATURE DE J. M. MOREAU LE JEUNE.

COLLECTIONS

Des dessins de J. M. Moreau le Jeune sont conservés dans la plupart des grandes Collections publiques et privées.

Les œuvres de Louis Moreau sont moins répandues ; c'est M. Henry Lacroix qui s'est attaché à en réunir, à Paris, le plus grand nombre ; l'artiste est représenté chez lui par toute une série de tableaux et de gouaches de choix.

TABLE DES GRAVURES

Portrait de J. M. Moreau le Jeune. *En frontispice.*
Fac-similé d'une composition de J. M. Moreau le Jeune pour le titre du *Catalogue raisonné du Cabinet de feu M. Mariette.* *En titre.*
Dessins de J. M. Moreau le Jeune, extraits d'un recueil de croquis de l'artiste appartenant au Musée du Louvre, 5, 6, 9, 11, 13, 14, 15, 16, 21, 22, 23, 24, 25, 28, 29, 32, 37, 39, 42, 43, 52, 59, 64, 65, 66, 67, 68, 69, 80, 81, 85, 86, 87, 90, 102, 103, 105, 108, 112, 113, 114, 117, 118, 122, 127, 128, 130, 131, 133, 134, 135, 137, 139.
Réduction d'une gouache de Louis Moreau. 7
Portrait présumé de Le Bas, extrait du recueil de croquis. 14
La Bonne Éducation. 17
La Paix du ménage . 18
La Philosophie endormie. 19
Adresse de De La Ville, entrepreneur de bâtiments 27
Fac-similé de la gravure de P. Martini, d'après la composition de J. M. Moreau le Jeune pour le titre du *Catalogue des Tableaux, Desseins (sic), etc., de S. A. S. Mgr le Prince de Conty*. 30
Fac-similé d'un dessin à l'encre de Chine exécuté par J. M. Moreau le Jeune, en 1767, pour l'illustration des *Grâces, Ode de Pindare* 31
L'École des Maris . 33
Le Mariage forcé. 34
Le Sicilien. 35
Médaillon de Louis XV, entouré de l'Immortalité et de la Mort. 40
Répertoire des spectacles de la Cour. 44
Répertoire de Fontainebleau. 45
Le Gâteau des Rois, allégorie relative au partage de la Pologne 47
Exemple d'humanité donné par Madame la Dauphine 49
Médaillon de Louis XV, soutenu par la France prosternée au pied d'un tombeau . 50
Allégorie relative à l'avènement de Marie-Antoinette, dédiée à la Reine 51
Les Amours de Glicère et d'Alexis. 53
Le Déclin du jour . 54
La Dormeuse. 55
Le Départ . 56
La Sérénade . 57
La Fête du Seigneur . 58
Fac-similé de la gravure exécutée par J. M. Moreau le Jeune, en 1768, pour le titre de l'*Innocence du premier âge en France* 60
L'Abbé Muscambre. 63
La Rencontre au Bois de Boulogne. 71

Les Adieux	73
Le Rendez-vous pour Marly	74
La Dame du palais de la Reine	75
La Petite Loge	77
La Petite Toilette	78
La Grande Toilette	79
Médaillon de Marie-Thérèse d'Autriche, reine de Hongrie, avec les figures de la Hongrie et de la Mort	83
Le Premier Baiser de l'Amour	89
Composition de J. M. Moreau le Jeune, pour l'illustration de *la Nouvelle Héloïse*. (Lettre VI, 5ᵉ partie.)	91
Couronnement de Voltaire sur le Théâtre-Français, le 30 mars 1778	93
Mérope	94
Zaïre	95
Jeannot et Colin	97
Henri IV aux enfers	98
Le Blanc et le Noir	99
Médaillon de Charles-Emmanuel, roi de Sardaigne, soutenu par trois figures de femmes	100
Environs de Paris, par Louis Moreau. 109,	111
Ouverture des États-Généraux à Versailles, le 5 mai 1789	119
Constitution de l'Assemblée nationale et serment des Députés qui la composent, à Versailles, le 17 juin 1789	121
L. J. Francœur	123
Et. Fr. Duc de Choiseul	125
Atelier de graveurs	129
Le Joueur	141
Fac-similé de la signature de J. M. Moreau le Jeune	143

GRAVURES HORS TEXTE

Illumination du parc et du canal du Château de Versailles à l'occasion des noces de Louis XVI, le 16 mai 1770. Entre les pages 42 et 43

Assemblée des Notables présidée par Louis XVI en l'année MDCCLXXXVII.
 Entre les pages 120 et 121

FIN DE LA TABLE DES GRAVURES

TABLE DES MATIÈRES

CHAPITRE PREMIER
Les Moreau. — Leur origine — Leur vocation artistique. 5

CHAPITRE II
L'atelier de Le Bas. — Les débuts de Moreau. — La revue de la maison du roi à la plaine des Sablons. — Un recueil de croquis de l'artiste. 13

CHAPITRE III
Le talent de Moreau comme graveur. — Les illustrations d'Ovide et de Molière. — Les interprètes de Moreau. — Quelques eaux-fortes de sa main. 28

CHAPITRE IV
Moreau dessinateur des Menus-Plaisirs. — Les Chansons de Laborde. 42

CHAPITRE V
Le sacre de Louis XVI. — Les fêtes de 1782. — Le *Monument du costume*. . . 64

CHAPITRE VI
Les illustrations de Rousseau et de Voltaire. 85

CHAPITRE VII
Les envois de Moreau aux Salons de l'Académie royale. — Vente de Le Bas. — Voyage de Moreau en Italie. 102

CHAPITRE VIII
Candidature de Moreau l'aîné à l'Académie. — Élection de Moreau le Jeune. — Ses idées de réformes. 108

CHAPITRE IX
Moreau le Jeune et la Révolution. — Ses dessins inspirés par les circonstances et ses portraits. — Les nouveaux postes qu'il accepte. 117

CHAPITRE X
Les derniers travaux de Moreau le Jeune. — Ses dernières années. 127

Renseignements bibliographiques. 143

Collections. 144

FIN DE LA TABLE DES MATIÈRES

Paris. — Imp. de l'Art. E. Moreau et Cⁱᵉ, rue de la Victoire, 41.

LES ARTISTES CÉLÈBRES

BIOGRAPHIES, NOTICES CRITIQUES ET CATALOGUES

PUBLIÉS SOUS LA DIRECTION DE **M. PAUL LEROI**

OUVRAGES PUBLIÉS :

Donatello, par M. Eugène MUNTZ, 48 gravures. 5 fr.; relié, 8 fr.; 100 ex. Japon, 15 fr.
Fortuny, par M. Charles YRIARTE, 17 gravures. 2 fr.; relié, 4 fr. 50; 100 ex. Japon, 7 fr.
Bernard Palissy, par M. Philippe BURTY, 20 gravures. 2 fr. 50; relié, 5 fr.; 100 ex. Japon, 7 fr.
Jacques Callot, par M. Marius Vachon, 51 gravures. 3 fr.; relié, 6 fr.; 100 ex. Japon, 9 fr.
Pierre-Paul Prud'hon, par M. Pierre GAUTHIEZ, 34 grav. 2 fr. 50; relié, 5 fr.; 100 ex. Japon, 7 fr.
Rembrandt, par M. Émile Michel, 41 gravures. 5 fr.; relié, 8 fr.; 100 ex. Japon, 15 fr.
François Boucher, par M. André Michel, 44 gravures, 5 fr.; relié, 8 fr.; 100 ex. Japon, 15 fr.
Édelinck, par M. le Vicomte Henri DELABORDE, 34 gravures. 3 fr. 50; relié, 6 fr. 50; 100 ex. Japon, 10 fr.
Decamps, par M. Charles CLEMENT, 57 gravures. 3 fr. 50; relié, 6 fr. 50; 100 ex. Japon, 10 fr.
Phidias, par M. Maxime COLLIGNON, 45 gravures. 4 fr. 50; relié, 7 fr. 50; 100 ex. Japon, 12 fr.
Henri Regnault, par M. Roger MARX, 40 gravures. 4 fr.; relié, 7 fr.; 100 ex. Japon, 12 fr.
Jean Lamour, par M. Charles COURNAULT, 26 gravures. 1 fr. 50; relié, 4 fr.; 100 ex. Japon, 4 fr.
Fra Bartolommeo della Porta et Mariotto Albertinelli, par M. Gustave GRUYER, 21 gravures. 4 fr.; relié, 7 fr.; 100 ex. Japon, 12 fr.
La Tour, par M. CHAMPFLEURY, 15 gravures. 4 fr.; relié, 7 fr.; 100 ex. Japon, 12 fr.
Le Baron Gros, par M. G. DARGENTY, 25 gravures. 3 fr. 50; relié, 6 fr. 50; 100 ex. Japon, 10 fr.
Philibert de L'Orme, par M. Marius VACHON, 34 grav. 2 fr. 50; relié, 5 fr.; 100 ex. Japon, 7 fr.
Joshua Reynolds, par M. Ernest CHESNEAU, 18 gravures. 3 fr.; relié, 6 fr.; 100 ex. Japon, 9 fr.
Ligier Richier, par M. Charles COURNAULT, 22 gravures. 2 fr. 50; relié, 5 fr.; 100 ex. Japon, 7 fr.
Eugène Delacroix, par M. Eugène VÉRON, 40 gravures. 5 fr.; relié, 8 fr.; 100 ex. Japon, 15 fr.
Gérard Terburg, par M. Émile Michel, 34 gravures 3 fr.; relié, 6 fr.; 100 ex. Japon, 9 fr.
Gavarni, par M. Eugène Forgues, 23 gravures. 3 fr.; relié, 6 fr.; 100 ex. Japon, 9 fr.
Velazquez, par M. Paul LEFORT, 34 gravures. 5 fr. 50; relié, 8 fr. 50; 100 ex. Japon, 15 fr.
Paul Véronèse, par M. Charles YRIARTE, 43 gravures. 3 fr. 50; relié, 6 fr. 50; 100 ex. Japon, 12 fr.
Van der Meer, par M. Henry HAVARD, 9 gravures. 1 fr. 50; relié, 4 fr.; 100 ex. Japon, 4 fr.

François Rude, par M. Alexis BERTRAND, 29 gravures. 4 fr. 50; relié, 7 fr. 50; 100 ex. Japon, 12 fr.
Turner, par M. Philip Gilbert HAMERTON, 20 gravures. 3 fr. 50; relié, 6 fr. 50; 100 ex. Japon, 10 fr.
Barye, par M. Arsène ALEXANDRE, 32 gravures. 4 fr.; relié, 7 fr.; 100 ex. Japon, 12 fr.
Hobbema et les paysagistes de son temps en Hollande, par M. Émile MICHEL, 20 gravures. 2 fr. 50; relié, 5 fr.; 100 ex. Japon, 7 fr.
Jacob Van Ruysdael et les paysagistes de l'Ecole de Harlem, par M. Émile MICHEL, 21 gravures. 3 fr. 50; relié, 6 fr. 50; 100 ex. Japon, 10 fr.
Fragonard, par M. Félix NAQUET, 20 gravures. 3 fr.; relié, 6 fr.; 100 ex. Japon, 9 fr.
Madame Vigée-Le Brun, par M. Charles PILLET, 20 gravures. 2 fr. 50; relié, 5 fr.; 100 ex. Japon, 7 fr. 50.
Corot, par M. L. Roger MILÈS, 30 gravures. 3 fr. 50; relié, 6 fr. 50; 100 ex. Japon, 10 fr.
Antoine Watteau, par M. G. DARGENTY, 75 gravures. 6 fr.; relié, 9 fr.; 100 ex. Japon, 15 fr.
Abraham Bosse, par M. Antony VALABRÈGUE, 41 gravures. 4 fr.; relié, 7 fr.; 100 ex. Japon, 12 fr.
Les Brueghel, par M. Émile MICHEL, 54 gravures. 4 fr.; relié, 7 fr.; 100 ex. Japon, 12 fr.
Les Audran, par M. Georges DUPLESSIS, 41 gravures. 3 fr. 50; relié, 6 fr. 50; 100 ex. Japon, 10 fr.
Raffet, par M. F. LHOMME, 155 gravures. 8 fr.; relié, 11 fr.; 100 ex. Japon, 20 fr.
Les Clouet, par M. Henri BOUCHOT, 37 gravures. 3 fr.; relié, 6 fr.; 100 ex. Japon, 9 fr.
Les Van de Velde, par M. Émile MICHEL, 73 grav. 4 fr. 50; relié, 7 fr. 50; 100 ex. Japon, 12 fr.
Charlet, par M. F. LHOMME, 78 gravures, 4 fr.; relié 7 fr.; 100 ex. Japon, 12 fr.
J. B. Greuze, par M. Ch. NORMAND, 69 gravures. 4 fr. 50; relié, 7 fr. 50; 100 ex. Japon, 12 fr.
Les Hüet, par M. E. GABILLOT, 177 gravures. 10 fr.; relié, 13 fr.; 100 ex. Japon, 25 fr.
Les Boulle, par M. Henry HAVARD, 40 gravures 4 fr.; relié, 7 fr.; 100 ex. Japon, 12 fr.
Philippe et Jean-Baptiste de Champaigne, par M. A. GAZIER, 55 gravures. 3 fr. 50; relié, 6 fr. 50; 100 ex. Japon, 12 fr.
Les Frères Van Ostade, par Mlle Marguerite Van de WIELE, 65 gravures. 3 fr.; relié, 6 fr. 50; 100 ex. Japon, 12 fr.
Les Moreau, par M. A. MOUREAU, 107 grav. 4 fr. 50; relié, 7 fr. 50; 100 ex. Japon, 12 fr.

EN PRÉPARATION :

Les Cochin, par M. S. ROCHEBLAVE.
F. J. Heim, par M. Paul LAFOND.
Le Corrège, par M. André MICHEL.
Memling, par M. Paul LEPRIEUR.
Gustave Courbet, par M. Abel PATOUX.
Les Lenain, par M. Antony VALABRÈGUE.
Les Tiepolo, par M. Henry de CHENNEVIÈRES.
Albert Durer, par M. Paul LEPRIEUR.
Lancret, par M. G. DARGENTY.
Roger Van der Weyden, par M. Alph. WAUTERS.
Pater, par M. G. DARGENTY.
A. Vander Meulen, par M. Alphonse WAUTERS.
Topffer, par M. F. LHOMME.
Les Nattier, par M. Ch. NORMAND.
Les Holbein, par M. Paul LEPRIEUR.
Bernard Van Orley, par M. Alphonse WAUTERS.
Chardin, par M. Ch. NORMAND.
Les Gendres de Boucher : P. A. Baudouin et J. B. Deshays, par M. Ch. NORMAND.
Oudry et Desportes, par M. Ch. NORMAND.
Les Cranach, par M. Paul LEPRIEUR.
Jules Dupré, par M. A. HUSTIN.
J. F. Millet, par M. Émile MICHEL.
Diaz, par M. A. HUSTIN.
Th. Rousseau, par M. Émile MICHEL.
Daubigny, par M. A. HUSTIN.
Jean Bologne et son École, par M. Émile MOLINIER.
David, par M. Charles NORMAND.
Benvenuto Cellini, par M. Émile MOLINIER.
Troyon, par M. A. HUSTIN.
Le Pinturicchio, par M. André PÉRATÉ.

Sandro Botticelli, par M. André PÉRATÉ.
Pigalle, par M. S. ROCHEBLAVE.
Hubert-Robert, par M. C. GABILLOT.
Le Guerchin, par M. H. MEREU.
Puget, par M. S. ROCHEBLAVE.
Les Vernet, par M. Albert MAIRE.
Lesueur, par M. S. ROCHEBLAVE.
Les Mansard, par M. Albert MAIRE.
Le Brun, par M. S. ROCHEBLAVE.
P. P. Rubens, par M. F. LHOMME.
Ingres, par M. Jules MOMMEJA.
Les Mignard, par M. Albert MAIRE.
Le Bernin, par M. L. BOSSEBOEUF.
Raphael, par M. H. MEREU.
Carpeaux, par M. Paul FOUCART.
Ferdinand Gaillard, par M. Georges DUPLESSIS.
Robert Nanteuil, par M. Georges DUPLESSIS.
Debucourt, par M. Henri BOUCHOT.
John Constable, par M. Robert HOBART.
Germain Pilon, par M. A. FONT.
Jean Goujon, par M. A. FONT.
Hogarth, par M. F. RABBE.
Wilkie, par M. F. RABBE.
Praxitèle, par M. Maxime COLLIGNON.
Gainsborough, par M. Walter ARMSTRONG.
Falconnet, par M. Maurice TOURNEUX.
Miron, par M. PARIS.
Scopas, par M. PARIS.
Lysippe, par M. PARIS.
Polyclète, par M. PARIS.
Goya, par Paul

www.ingramcontent.com/pod-product-compliance
Lightning Source LLC
Chambersburg PA
CBHW071544220526
45469CB00003B/908